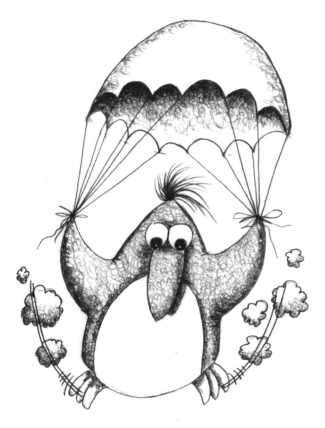

卡通動畫奇想篇

一枝鉛筆就能畫 3

從0開始，12條守則，
激發創意的30分鐘魔幻時刻！

Mark Kistler

馬克・奇斯勒——著　高慧倩——譯

Half Hour of Pencil Power

Fast and Fun Drawing Lessons
for the Whole Family!

目 錄

推薦序　用繪畫為孩子開啟認識自我的冒險

　　作為兒童與青少年治療師，同時身為《十天內，孩子不再是小霸王》（*10 Days to a Less Defiant Child*，新手父母出版）的作者，我已經在許多個案身上重複看到，繪畫如何將劇烈洶湧的負面情緒轉化為能夠控制的感覺。因此，當我的出版社樺榭圖書集團（Hachette Book Group）問我，是否願意為《一枝鉛筆就能畫3》這本書寫序時，我立刻就答應了。知道這本書將提供一系列令許多兒童和青少年都珍愛的趣味繪畫學習，我非常高興能看看這本書裡究竟提供了哪些內容。

　　老實說，要畫出圓形或方形以外的事物，對我個人來說一向都很困難。好吧，如果你一定要知道的話，我還能畫出非常棒的火柴人。了解到自己不是一位藝術治療師，也想像不到自己能有任何藝術天分，我對於能否寫好這本書的推薦序感到焦慮──直到我閱讀了這本書中所有美好的內容。

　　在《一枝鉛筆就能畫3》中，馬克・奇斯勒創造了一系列精彩、有益且（即使是對我來說）簡單的繪畫練習，能幫助兒童、青少年和家庭，與自己和彼此的內在建立連結。奇斯勒寫到，繪畫學習的創意宣洩方式，有助於孩童建立批判性思考的技巧並培養自尊。我真是不能再同意更多！

　　除了奇斯勒創造的一系列繪畫練習本身的魅力以外，我發現自己也被每項趣味練習之前多采多姿的創作背景所吸引，包括他夢境的內容（第一課〈老鼠洞〉）、電影《玩具總動員》（第二課〈好奇之窗〉）、參觀泰姬瑪哈陵（第四課〈蛋形矮胖子〉）與在阿拉伯聯合大公國參與客座演講的經驗（第二十四課〈飛翔的木乃伊〉），以及電影《天外奇蹟》（第二十五課〈氣球屋〉），所啟發的種種。

　　我相信這本好書的練習將會支持兒童和青少年發展出人生中最重要的兩項處事技巧：**保持冷靜**，以及**解決問題**。這是因為這些類型的練習以具創造力、撫平人心的方式轉移我們的焦點，使我們在透過這些藝術指導練習學到新的自我表達方式時，能感到心滿意足。

　　藉由步驟性的指導練習進行繪畫，會使人進入心流狀態（sense of flow）。當你處於心流狀態時，無論畫的是什麼，你都會深深沉浸其中，進而感覺不到時間的流逝，或覺得外在的世界彷彿消失了。在這本書中令人投入、創造出心流狀態的這些練習，會促進兒童與青少年轉移他們的注意力，將他們包覆於充滿意義的時刻之中，讓他們忘卻日常的煩惱。

我也將這些繪畫練習視為培養正念覺察能力的過程。正念能幫助你專注於當下周遭與內在所發生的一切，讓你不帶批判地注意到自己所憂慮的事物，平靜自己的內心。

書中的練習除了啟發心流狀態與正念以外，也能提升心理素質，這對於強化自尊來說是不可或缺的。奇斯勒一步一步的教學，讓讀者能逐步學習，使他們在練習時感到被支持，也感覺自己被賦予了能力。這種對讀者相當友善的超級模式，不只鼓勵讀者期待練習的成就感，也鼓勵他們主動地跟著每個步驟的引導。我的一位十歲諮商個案所說的話完整詮釋了這一切：「傑佛瑞醫生，畫這些圖真是太酷了。畫出這些，我覺得自己做了很酷的事！」

人生中最重要的兩項能力，就是保持冷靜，以及解決問題。在我自己和我的個案都試用過之後，我個人可以證明這些練習兼具冷靜和培養問題解決能力的作用，幫助兒童、青少年及成人達到自我發現的新高度。完成練習的讀者也都能夠掌握繪畫的技巧。

《一枝鉛筆就能畫 3》另一項吸引人的好處，就是支持讀者發展出成長型思維（growth mindset）。這個詞指的是人們被學習的熱忱所驅動，進而投入挑戰，增進自己的能力。所以，還有什麼方法比你、你的小孩或任何一個你認識的人，試一試馬克・奇斯勒這系列的練習，更能培養出這種成長型思維呢？它們將會實實在在地推動任何一個從事這系列練習的人，就在他們自己眼前，透過完成練習而獲得自我成長的感受。

還要注意一個重點，《一枝鉛筆就能畫 3》裡的所有練習都是以同一個運作邏輯設計的，也就是以大約 30 分鐘的時間，創造出奇斯勒巧妙形容的「伴隨想像力的創意繪畫冒險」。這個大約 30 分鐘的練習架構，對於兒童和青少年來說相當有效。

總結來說，《一枝鉛筆就能畫 3》提供了一組關鍵的工具，幫助兒童與青少年處理巨大的情緒，包括焦慮、悲傷、憤怒和壓力。除此之外，這本傑出的著作也幫助培養強而有力的處事技巧，如正念、心流、自我效能與成長型思維等。

馬克・奇斯勒生動的背景故事，含括其個人旅行的軼事與參考資料，以及似乎無限的普世知識：博物館收藏的傑作、國外的島嶼、名人、來自海陸的真實及奇幻生物，以及從天空延伸的遠景。他以一種讓讀者在創作過程中感覺像是踏上冒險一般的方式，親切地呈現出每一則練習。對於家長、治療師、教師、任何喜愛畫畫的人，或所有害怕嘗試以藝術表現來表達自我的人而言，這本書都是必備的。無論你是爬下老鼠洞、創造出窗外有風景的房間、解開奇幻美人魚的束縛，還是穿過棉花糖的入口，我向你保證，這本書勢必會帶領所有讀者去到更好的地方。

傑佛瑞・伯恩斯坦博士（Dr. Jeffrey Bernstein）

前言

　　2020 年 3 月 13 日星期五的下午一點半，我接到了一通最劇烈地改變我人生的電話。我兒子的特教老師打來通知，由於持續延燒的全球疫情，全休斯頓地區的學校在那天都關閉了。學校將在剩下的學年以線上學習的方式繼續課程。我對此並不完全感到驚訝；我本來就擔心這件事可能會發生了。我失望的是，我的兒子馬里奧（Mario）無法和他的朋友一起讀完高三這一年，而且很有可能無法參加傳統的高中畢業典禮。他一直很認真，克服了許多困難——身體上和情緒上的都有——才達到這樣的好表現。我將永遠記得從學校載他回家時——那成了最後一次——他傷心又相當困惑的表情。他非常挫敗。他無法消化學校突然關閉的事實。他和校工一起參與的志工活動怎麼辦？我試著向他解釋，他就和全世界數以百萬的學生一樣，由於新冠病毒（COVID-19）讓許多人染疫，校方才決定關閉校園，希望可以減緩病毒傳播的速度。

　　我們一到家，我就開始了這項艱難的任務：讓自己全然理解這個新的事實。馬里奧和我現在得在我們位於德州北休斯頓的家裡隔離至少一個月。我打給我人在加州、八十八歲的父親，告訴他這次疫情危機很有可能會打亂我們一整年的生活節奏，也有可能是兩年。有些朋友說我過分憂慮，也過度反應了。我極度希望他們說的是對的，但認為還是先為一整年的居家隔離做好準備比較謹慎。我開始取消所有國內外的教學之旅，並和馬里奧一起準備居家隔離的計畫。現階段，我每年有上百天都在出國教授藝術，這樣的日子已經持續了超過四十年。連續數十年來，我都不曾在家裡待上超過一個星期。多麼超現實！

　　在兩週之內，狀況看來正如我所恐懼的：染上新冠病毒的個案數量急速攀升，而我們國家也封鎖了。

　　我和馬里奧為我們疫情下封鎖的新生活做了最好的調整。在學校關閉後的第一個週一，我們決定每天中午在社群媒體上推出線上繪畫課程，提供給休斯頓地區必須待在家裡的孩童。基於我數十年來教導過上百萬個兒童學習繪畫的經驗，開設線上繪畫課程對我來說似乎像是個自然而然的決定。我深深相信學習繪畫能夠建立孩子批判性思考的技巧，也能培養自尊。就算只是每天做一點簡單的練習，也能提供孩子一個具創意性的抒發管道。

　　馬里奧與我的每日線上繪畫課程突然間肩負了更為遠大的目標：有上千個從世界各地

登入的孩童和我們一起畫畫。這些練習變成了馬里奧與父親的「一小時鉛筆力」課程！

　　「一小時鉛筆力」為孩童（以及家長）提供了一個短暫逃離的出口，從二十四小時不間斷播放、染疫人數不斷增加的新聞壓力中逃開。

　　我深信，這些線上直播課程幫助了我和馬里奧度過了初期充滿不確定性、令人恐慌的數個月，對我們自身的幫助也遠大過於對粉絲的幫助。

　　總結下來，直到學年的最後一天，我和馬里奧一共進行了七十八天的線上直播課程。在那段期間，我們累積了來自超過六十七個國家、高達二十萬次以上的觀看人次。

　　我很感謝許多家庭選擇和我及馬里奧以每天中午一起繪畫、參與「一小時鉛筆力」的方式，一同安然度過全球疫情剛爆發的頭幾個月。

　　當我的出版社打來和我討論令人振奮的暢銷書《一枝鉛筆就能畫1》時，他們提出了一個讓人激動的點子 —— 一個美好到令我大聲叫好的點子。他們提議我從「一小時鉛筆力」線上直播課程系列中，選出二十五堂我最喜歡的繪畫課，創造出一本專為家庭設計的書，一本讓繪畫不僅是有用的溝通工具，同時也是給家長的有力工具，幫助孩童度過焦慮、恐懼、壓力等情緒的繪畫教學書。

　　此刻在你手上的，就是這個出色想法的結晶。這本書已經發展成一套二十五堂循序漸進的繪畫課程，每一堂課的學習時間我都設計成約 30 分鐘。作為一位特教兒童的父親，我發現 30 分鐘是一天之內最適於專注在每項任務或計畫的時間長度。我希望這本書能鼓勵你的家人每天或每週撥出 30 分鐘，踏上一場伴隨想像力的創意繪畫冒險！

馬克‧奇斯勒

老鼠洞

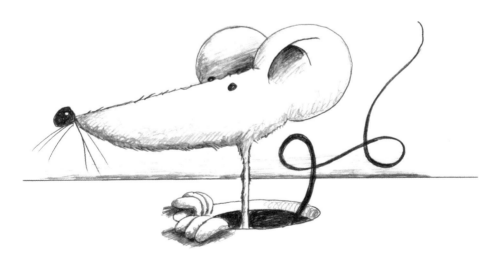

這堂趣味繪畫課的靈感，是來自於我幾年前在羅浮宮打瞌睡時做的一個夢。什麼？！沒錯，我確實在羅浮宮打了個盹！我那時在法國的巴黎漫展（Paris Comic Convention）作為與會的國際藝術家，花了一整天在羅浮宮裡尋找〈蒙娜麗莎〉這幅畫，最後發現這幅畫比我預期的還要小，但還是一樣動人。我在數個樓梯上上下下，那些階梯通往了許多充滿精彩畫作的寬闊門廊。在下午接近傍晚時，我身處在最高樓層，展示 16 世紀荷蘭大師作品的展間門廊底部。我真的累極了，就是一個試圖在一天之內看完、吸收羅浮宮內容的典型美國觀光客。碰巧，我看到窗戶下有一張鋪有軟墊的長椅，而那扇窗正面對著一幅出自荷蘭畫家的農夫耕地畫，一件美麗而寧靜的作品。我在長椅上坐下，盯著那幅畫作，突然間理解此處有多麼寂靜——周遭一個人都沒有！我完全孤獨地待在全世界最為擁擠的美術館之一。我以為這只是參觀人流的短暫止歇，但在幾分鐘的平和與寂靜過去之後，我決定躺在長椅上，放鬆個一兩分鐘。我立刻就睡著了，我想是因為稍早吃了大片的能多益巧克力法式烤薄餅的緣故（羅浮宮對街的咖啡廳能做美味的巨大烤薄餅，從露臺的取餐窗口就能買到。純粹是提供你一些下次造訪羅浮宮時的參考資訊）。

在睡眠的過程中，我夢見自己是一個長著尾巴的小小人，正騎著一隻作為羅浮宮導遊的老鼠。這真是個有趣的夢！片刻過後，我被一群以外語竊竊私語的人們吵醒，這些人正在替睡在羅浮宮 16 世紀荷蘭藝術家展間長椅上的超級帥氣大男人（就是我）拍照。我坐了起來並對他們微笑，然後立刻找出我的素描本，畫下幾張在我夢中出現的酷老鼠的圖像。讓我們來畫我的老鼠夥伴吧！

1. 要開始這堂有趣的課，先輕輕描出一個概略的圓。這是你要學習的一個重要概念：當你開始畫一幅畫時，放鬆，不要拘謹，然後以輕柔、散漫且輕鬆的線條繪畫。我將這種線條稱為輕聲的線條（whisper lines），非常非常輕，就像有人在你耳邊輕聲細語那樣！

這些輕描的線條是用來讓你的畫作逐漸成形的指引。線條畫得越輕越好，因為稍後在這堂課你就會擦掉這些輕聲的線條。你不需要畫出完美的形狀，這些只是起頭，是你打造後續線條的基礎。不管怎樣，大部分這些一開始所畫的線條後來都會被擦去，所以別苦惱，向壓力說掰掰吧！

2. 畫出脖子，在頂端要呈現一點點錐形（tapered），錐形意味著一端要比另一端寬一點。在脖子兩側各畫一個點點。當我們要畫出一個前縮透視的圓，作為老鼠洞的形狀時，這兩個點就會是我們的引導點（guide-dots）。

前縮透視（foreshortening）意指壓縮和扭曲形狀，在繪畫中是非常重要的詞彙，在這本書中我會重複提到無數次。透視法能幫助你創造出看起來像是三維的精彩繪畫。它只是繪畫學習過程中十二個重要且有力的概念之一而已，我將這十二個概念稱為「文藝復興十二詞」（Twelve Renaissance Words of Drawing）*，藝術家已使用它們數個世紀了。夢到老鼠洞的那一天，我走在羅浮宮，激動地看到文藝復興十二詞的概念全都被運用在數世紀以來上百件藝術大師的畫作裡！

*「文藝復興十二詞」的概念解釋，請見第 186 頁。

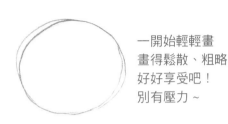

一開始輕輕畫
畫得鬆散、粗略
好好享受吧！
別有壓力～

描出脖子

畫出前縮透視老鼠洞需要的引導點

3. 畫下被擠壓的前縮透視圓形。注意到了嗎？這個洞一側的邊緣開始看起來像是比另一側近了。超酷的，對吧？等著看我們再加上厚度（thickness）和陰影（shadow）吧！先讓老鼠的鼻子成形。

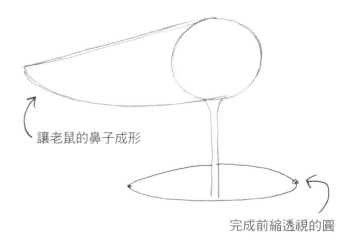

讓老鼠的鼻子成形

完成前縮透視的圓

4. 畫出第一個大耳朵。畫好鼻子的外形。當你要畫老鼠握在洞口邊緣的手指時，先從最近的手指開始畫，然後再將其他的手指疊在第一個手指後方。這個概念叫作重疊（overlapping）。重疊是另一個非常重要的文藝復興十二詞，我將會重複運用到這個概念。在文藝復興十二詞中，前縮透視和重疊是實際運用時最常使用的兩個概念。在我們這些課程中，我會越來越深入這些詞彙，探究它們有多強大，藉此幫助你創造出具深度（depth）的驚人視覺錯覺。

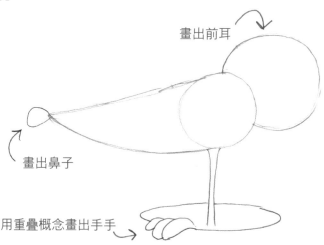

畫出前耳

畫出鼻子

用重疊概念畫出手手

5. 再次運用重疊概念畫上後耳。將前耳重疊覆蓋在後耳上，可以創造出近與遠的視覺錯覺。不覺得這很有趣嗎？不覺得繪畫很有趣嗎？不覺得三維繪畫很棒嗎？再用更多的重疊概念，畫出另一隻握在洞口較遠邊緣的手。啊哈！現在我要再向你介紹文藝復興十二詞中的另一個詞了，這個新詞彙是比例（size）：比較遠的手要畫得稍微小一點，就像後耳一樣。將某些事物畫得比其他事物更小一點，它們就顯得比較遠。就像魔法一樣，你已經創造出了有遠有近的視覺錯覺。

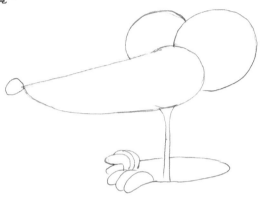

6. 畫出老鼠的鬍鬚。畫出長長捲捲逗趣的尾巴。享受一下，開始畫出老鼠毛髮的細部質感（texture）。在畫老鼠眼睛的時候，將近的眼睛畫成比遠的眼睛大一些的小點點。啊哈，又來啦！我們再度用上了超級無敵重要的詞彙「比例」。在後耳畫上一些陰影，調整明暗。正如你猜測的一樣，明暗（shading）也是文藝復興十二詞中的另一個詞。當你在這本書中這些超酷、超有趣的繪畫活動中前進與學習時，你創造的每件三維作品將會用上幾個文藝復興十二詞的概念。如果你的目標是畫出三維深度的視覺錯覺的話，你不可能避開這些概念繞道而行。接著畫出老鼠耳朵裡的線條，這些地方是耳輪和耳殼。你的耳朵有耳輪及耳殼，你的狗、貓和倉鼠也都有！

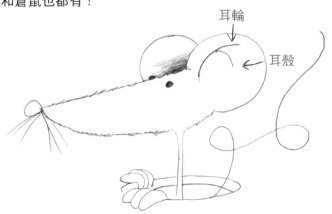

耳輪

耳殼

7. 這是最後一步了，做得好！你對自己的畫作不覺得感動嗎？現在，讓我們加上更多細節和陰影，好讓這隻小老鼠真的從他的洞裡跳出來吧！首先要決定將你的光源擺在哪邊。在這幅畫中，我們將它放在右上方。

現在，開始在老鼠身上所有背向光源的表面添上影子。左側和底部的表層都要有陰影，因為這些地方都背對著光源。注意到我如何在鼻子、耳朵、手指的邊緣將陰影加深，又在逐漸往光的位置移動時將陰影調淡嗎？我們在之後的練習中會更深入地探索這種調和過的陰影。畫出手指下方投射在地面上的陰影，不覺得這些映在地面上的影子很酷嗎？投射影子（cast shadow）雖是微小的細節，在創造作品立體感上卻扮演了極大的角色。替老鼠尾巴畫粗一點，讓它逐漸尖細，在接近身體的地方畫稍粗一些，到最尾端變得非常細。將洞內的區塊加深到全黑，這會讓它看起來非常空洞，也看起來很深。畫一條視平線（horizon line）結束這第一堂課。以調和過的明度（value）為天空繪上陰影，讓你在這本書中第一幅最優秀的三維畫作更立體。

好極了！去向你的家人朋友展示這幅畫作，為它照張相，發表在你所有社群媒體上，然後把它掛在你的冰箱上，再回來準備上第二堂課吧！

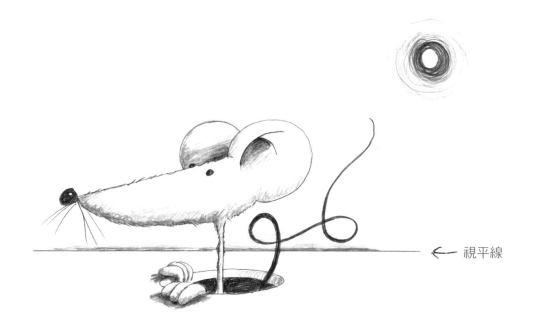

← 視平線

好奇之窗

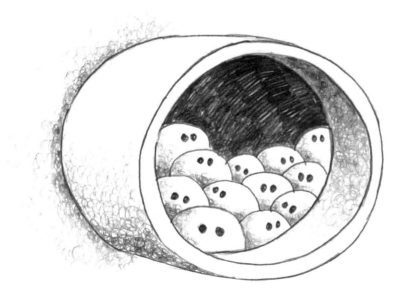

這一堂課的靈感，是來自一位美國公共電視台（PBS，Public Broadcasting Service）的前觀眾，這位觀眾後來成為電影《玩具總動員》的動畫師。在過去四十年中，許多我之前的學生都跟隨了自己對藝術的熱情，以藝術為職志，而現在他們都成了動畫師、藝術家，以及夢工廠、皮克斯、迪士尼、漫威工作室或甚至是 NASA 的總監！在《玩具總動員》中有個精彩的一幕，就是披薩店裡的夾娃娃機。你記得這一幕嗎？所有小小的三眼怪在遊戲機底層擠在一起，在爪子移動、即將隨時投入這些三眼怪之中時，他們全都期待地抬頭看著它。這是這部電影中我最喜歡的一幕之一。看完這部電影後，我在隔天的其中一堂「我敢畫！」（Dare to Draw!）小學講座中描繪了這幅〈好奇之窗〉。用紙、筆和夾板，教導五百位坐在台下的學生畫出這些酷炫的小生物真是過癮。他們完完全全愛死這些小生物了！我知道你也會喜歡的。我們現在就來畫下它們吧！

1. 從輕輕描出一個輕聲的圓開始，好在紙上替你的窗戶定位（position）。

2. 在第一個圓外面畫上另一個圓，為你的窗戶畫出厚度。

3. 在窗戶頂端和底部延伸兩條略有弧度、向左邊傾斜的線，開始為你的窗戶創造外圍的厚度。

4. 畫一條曲線，完成窗戶外圍的厚度。記得，這條曲線要比窗戶的第一個邊緣線更為彎曲，因為這條邊緣線比較遠，所以它會更加變形，也更短。這裡再次用上那些有五百年歷史的文藝復興十二詞：比例和前縮透視。將事物畫得比較小，讓它們顯得比較遠，然後將邊緣線畫得更為彎曲，運用前縮透視扭曲厚度，創造事物從紙面上躍出的三維效果。

5. 沿著窗戶右側畫出窗戶的內部厚度。從你的視角出發，你可以從這個突起的窗戶內部看見一點點底部，還有窗戶完整的右側。我一直以來都很愛這種用簡單線條，就能立刻為一幅畫創造出輪廓和超酷立體錯覺的效果。

6. 是時候加上我們的小小外星無毛乒乓人了！在窗戶底部畫上第一個向外窺看的乒乓夥伴。

7. 再畫兩個越過第一個乒乓夥伴的肩膀向外窺視的夥伴。注意看我們如何運用重要的文藝復興十二詞重疊的概念。將這兩個夥伴塞在第一個夥伴後方，我們就為這兩個乒乓人創造了比較遠的錯覺。相當酷，對吧？

8. 繼續重疊畫出更多個乒乓人。

9. 現在，再加上更多乒乓人。這是一場外星無毛乒乓人的大會！

10. 將乒乓人群後方的內部空間塗黑。哇！在這個步驟中，鉛筆所帶來的視覺力量，以全黑空間讓高明度的事物變得鮮明起來，一直都很讓我驚奇。鉛筆畫出的黑色區域棒透了！

11. 我們是時候開始調整明暗了。好耶！我知道你就像我現在一樣那麼喜歡調明暗！這是一個在所有繪畫中都很重要、在視覺上非常有力的步驟。決定好你要把光源的位置擺在哪裡，然後替所有背對你的光源的表面塗上陰影。在這幅畫中，我將我的光源放在右上方。

讓我們從窗戶內部的陰影開始畫起。注意一下，陰影越往頂端就越深，然後當它朝光線映在突起窗戶的位置移動時，就會逐漸調亮。這個叫作調和陰影（blended shading），當我們要畫任何表面具有弧度的東西時就會用到它。

12. 最後一步了！你真是不可思議！另一幅偉大的三維繪畫又被你解鎖，成為你的知識技巧之一了！繼續為窗戶的外圍加上陰影。這次最暗的區域在底部，因為此處的表面完全避開了光線。在朝著光源彎曲的表面上逐漸將陰影調淡。

現在享受一下在乒乓人之間加上細部的調和陰影，要將注意力放在重疊的乒乓人之間的角落和縫隙。利用輕描的輕聲陰影，為窗戶旁的牆面調高明度。這是一個稱為對比（contrast）的繪畫概念，我想讓窗戶從牆面上立體起來的視覺錯覺變得更強，所以在牆面增加了明度對比。我也在窗戶和牆壁接觸的地方加深了影子。這在最後帶來細微差異的細節是投射影子，為這幅畫完美作結。

好了！完成了！你知道接下來該做什麼！一把抓住你的作品，在你家、你的教室或辦公室穿梭閒晃，揮舞你手中的畫作並哼哼這支小調：「哦我真是一個才華洋溢的藝術家，是的我就是啊！我一整天都畫畫、畫畫還有畫畫！你問為什麼？因為那就是藝術家之道呀！」

你可以在這頁盡情揮灑創意！

嘟！ 嘟！ 嘟！

讓公車載走壓力！

討人喜歡的魚

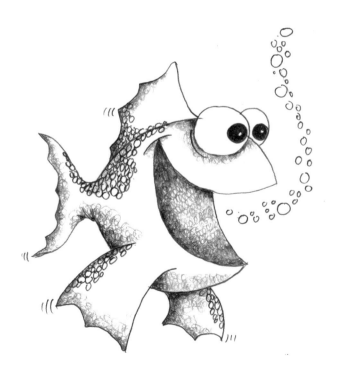

這堂好玩的繪畫課是受到我最出名的名人學生之一——麥莉・希拉（Miley Cyrus）所啟發。幾年前，當她在迪士尼影集《孟漢娜》中演出漢娜一角時，她每天都會透過我的繪畫書練習繪畫。影集製作團隊每天都會休息幾個小時，讓拍片現場的未成年演員在家自學。《孟漢娜》、《小查與寇弟的頂級生活》還有《少年魔法師》裡的孩子們都聚集在現場的教室裡，學習閱讀、寫作、數學、地理、歷史，以及藝術！我很高興得知他們老師在藝術課程中使用了多本我所寫的繪畫書。覺得酷嗎？在我和麥莉還有她的老師的電話中，她告訴我她有多喜愛透過我的書畫畫，尤其是在她搭乘飛機至世界各地開演唱會的時候。她還邀請我的家人參加一集位於好萊塢的電視錄影。

　　在和麥莉相處的回憶中，我最喜歡的就是她邀請我的家人，參加她辦在德州休士頓、門票被搶售一空的演唱會的彩排和試音。她還邀請我的女兒上台一起跳舞！麥莉曾告訴過我，她很愛我在《馬克・奇斯勒的繪畫小隊》（*Mark Kistler's Draw Squad*）封面上穿的那件鋪滿蠟筆的太空衣，也很喜歡我在美國公共電視台上的節目《指揮官馬克的祕密城市》（*The Secret City with Commander Mark*）。我特製了其中一件非常酷的蠟筆粉紅皮革外套送給她，讓她在紐約市的《早安美國》（*Good Morning America*）演出時穿上。在所有她向我學習的繪畫之中，她給我看了兩幅她最喜歡的作品：一幅是〈生日蛋糕〉，另一幅就是〈討人喜歡的魚〉。我們現在就來畫這隻討人喜歡的魚吧！

1. 輕輕地畫出輕聲的圓形，開始為魚塑形。

2. 以圓作為參考指引，將後方尾鰭的頂部和底部線條畫得彎曲。

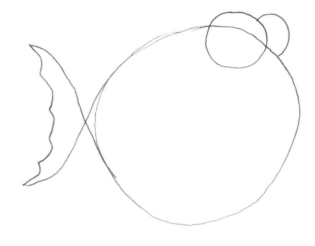

3. 補上魚尾巴的細節，再畫出兩個大大的、凸起的眼睛。運用文藝復興十二詞中的**重疊**和**比例**概念：越近的眼睛就越大，而且會覆蓋過比較遠的那一個。

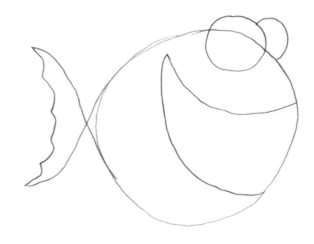

4. 畫上一個超級巨大的快樂笑容。

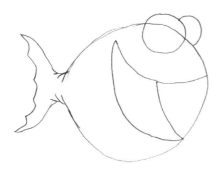

5. 畫上一條弧線，塑造出前縮透視中打開的魚嘴形狀。

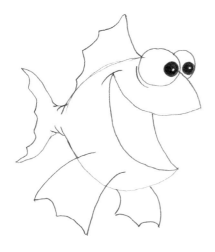

6. 增添黑眼珠這個細節，每顆黑眼珠裡留下一點點白色的反光點（light reflection spot）。畫出頂部的背鰭，還有兩側的胸鰭。近的胸鰭要畫得大一點，重疊在身體上方，好讓它看起來比較近。

擦除嘴巴細節的輕聲線條。在尾巴朝身體變得尖細的地方，再畫上一些彎曲皺紋的輪廓。我就是喜愛這些皺紋的樣子，它們為你的畫增添了不少風格和特色！魚眼下方再多畫一條彎曲的皺紋，創造更豐富的表情。

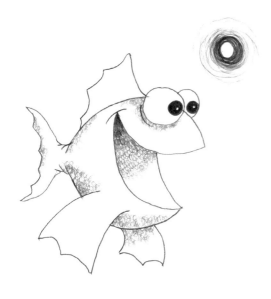

7. 開始為背對右上方光源的地方調整第一層明暗。在嘴巴內側、眼睛下方、身體、尾巴和背鰭都添上陰影。這只是第一層陰影而已，然後，砰！看看它的輪廓如何開始真正地變得清晰起來，正要活生生從紙張的表面上跳出來！陰影真是太酷了！

8. 最後一步！太了不起了！你就快要完成另一堂超酷三維繪畫課了！

我們真的要在這最後一步找點樂子。讓我們把「加上很多其他額外的細節」這樣的想法，密切地付諸實行吧。在魚的背部和鰭畫上一些鱗片。在所有背對光源的邊緣線補上更細緻的陰影，由於它是有弧度的圓形，所以要從暗到亮慢慢調和。將魚鰭下方和嘴裡的隙縫與角落都塗黑。魚鰭後方畫上擺動的動作線條，再畫出從他嘴巴吐出的泡泡，這幅畫就完成了。

快，抓起你的畫作，運用你家裡、辦公室或是教室的掃描機（在你父母親的許可和幫助下）掃描這幅傑作。現在，將這張圖寄給你的每一個親朋好友（還有我！*）祝福他們有個閃閃發光充滿創意的一天！喔，順道一提，你畫的這隻魚真是可愛無比！

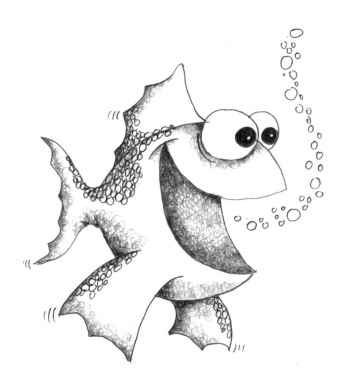

* 你可以將你美麗的作品透過 e-mail 寄給我：Mark@MarkKistler.com

你可以在這頁盡情揮灑創意！

讓公車載走壓力！

蛋形矮胖子

這一切是從一封簡單的電子郵件開始的。我受邀到印度的漫畫大會擔任客座藝術家！經過確切十秒鐘的深刻考慮後，我接受了這個邀請。在這段改變我生命的經驗中，我愛上了當地的人們、文化及藝術。最值得懷念的日子之一，就是參訪世界七大奇景之一的泰姬瑪哈陵。這真是個深刻的體驗，鼓舞了我初次在新德里進行臉書粉絲專頁和 YouTube 頻道的繪畫直播。我那天的繪畫課就是畫泰姬瑪哈陵。你現在仍然可以在我的 YouTube 頻道上觀看和畫下那堂課的東西。最初受到鼓舞而開設的一日線上繪畫課，逐漸變成連續一百九十九天的每日線上教學！在這段期間，觀眾數量從第一天的數百人增加到了上萬人。蛋形矮胖子就是這些最受歡迎的直播課程之一；它是第六十天的課程，現在也依然可以在我的 YouTube 頻道上觀看。請記得按讚、訂閱並追蹤我的 YouTube：馬克‧奇斯勒頻道。我會很感激的！我的兒子馬里奧一直問我，為什麼我的 YouTube 頻道不像他最喜歡的割草機和吸塵器修理師傅的頻道一樣有百萬訂閱呢？幫幫我，讓我在馬里奧眼中看起來很酷吧！謝謝你！

1. 畫一條輕聲的弧線，為蛋形矮胖子的身體定位。

2. 畫另一條輕聲線條，創造出矮胖子掉入泥土裡的曲線。

3. 再畫一條輕聲的引導線（guideline），垂直穿過蛋形矮胖子的中心。這條線會幫助我們在正確的位置畫出重疊的泥土線條。

4. 在引導線的正中央用一條曲線畫出第一個泥堆。

5. 現在，當你畫出泥土的皺褶時，注意我是如何從左邊開始的。我畫出兩條朝左側彎曲的小小泥土皺褶。仔細看，我在中央引導線的左側所畫的所有皺褶線條，都和朝左側彎曲的弧線重疊。也要注意一下，我是怎麼運用變化（variation）去改變每一條皺褶的，有一些創造出了大的泥堆，有些是小的。這是一個你該練習的極重要概念，在你畫重複線條的時候使用「變化」，比如這些皺褶、草地、花瓣或鳥羽，又或是你寵物的鬍鬚。

6. 運用變化的概念，畫出中央引導線右側的泥土皺褶。注意這些線條如何和朝右彎曲的弧線重疊。也要注意我如何確保右側的重疊模式和左側的不同，這會幫助這些泥堆看起來比較隨機點，而不至於那麼僵硬。在左側，我以這樣的順序重疊這些曲線：兩個小的、一個大的，再接著是兩個中等大小的。在中央引導線的右側，我用變化過的不同順序重疊曲線：一個大的、一個中等大小的、三個小的。看起來相當酷，對吧？

7. 擦除所有你在中央和底部畫的輕聲線條。現在畫一條稍微有點波浪的視平線，好加強蛋形矮胖子落入泥地裡的視覺錯覺。

8. 畫一條弧線，為較近的那條腿決定伸出的位置。

9. 以錐形線條畫出較近的那條腿。記得，「錐形」就是將物體的一端畫得比另一端大；想想樹木、長頸鹿的脖子，或是你從手肘到手腕的那段手臂。

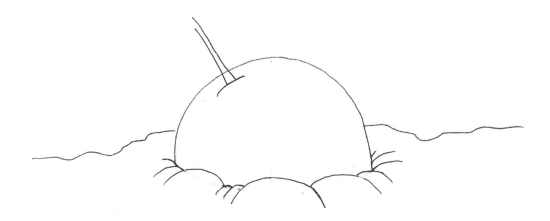

10. 把後腿畫得小一點，伸出的角度和近一點的那條腿相反。這會營造出蛋形矮胖子投入泥地裡時，雙腿大大張開的樣子。畫上一條滑稽的裂縫。這給了我許多想法來為這堂課命名其他標題！我曾將這堂課的最後一張圖像放到我的粉絲專頁上，尋求其他為這幅畫命名的想法，這是我最喜歡的其中之一：我「蛋」盡援絕啦！

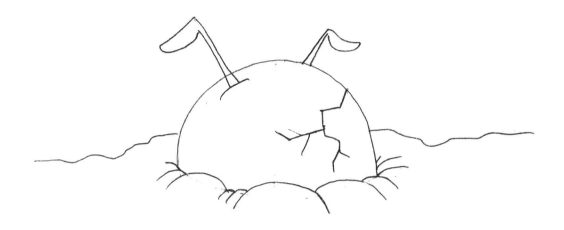

11. 將腿和腳塗黑。在背對光源的地方，調整你的第一層明暗。將泥土皺褶的邊緣線條、起伏的視平線和蛋形矮胖子的屁股畫得更清晰、更深一點。

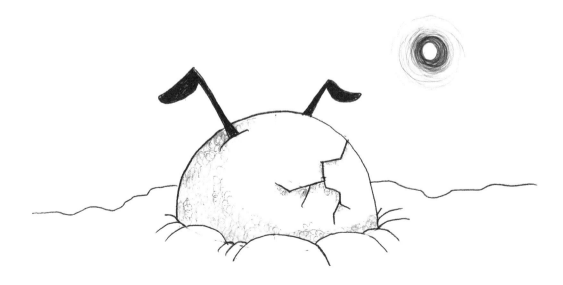

12. 在背離光源的邊緣線畫上一層相當深的陰影，越靠近光源，陰影就調和得越來越淡。在蛋形矮胖子的左側畫下他投射在地面上的影子，也就是和光源相反的位置。慢慢來，享受在重疊的泥土皺褶、裂縫和地平線畫出非常暗的區域。從地平線往上移，運用鉛筆增添明度，從最深色的天際往上調和得越來越亮。

砰！砰！另一件令人驚嘆的作品由你成功地創作出來了！做得好！去吧，站起身來，伸展一下，然後在屋子、教室或辦公室裡繞一圈慶祝你的勝利，在你的頭上熱情地揮舞你的畫作並高唱：「是的！哦是的！我又再一次掌握了這扁平的紙張，畫出這個落入巨大泥巴坑的蛋形矮胖子，喔耶！我的創造力沒有止境！」

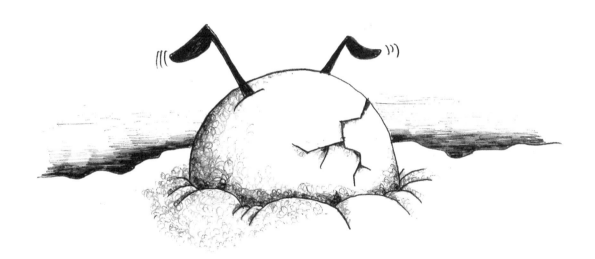

你可以在這頁盡情揮灑創意！

讓公車載走壓力！

宇宙貓咪

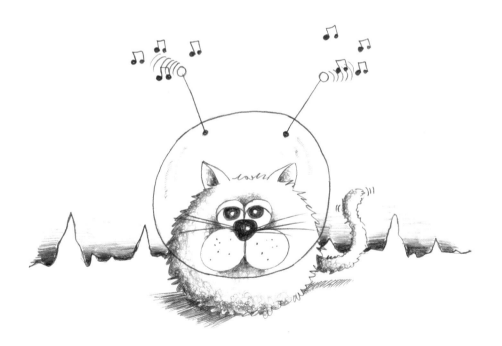

這一課的靈感來自於我在巴西聖保羅一次美好的教學經驗。我受到同為視覺藝術教育者的夥伴麗莎‧威林（Lisa Willing）邀請，到她的 K-12 學校*擔任一週的焦點駐校藝術家。每天我都很高興在每班二十個人的課堂中教授五堂課。每堂時長一小時的課程都針對不同年級設計，從幼稚園到十二年級都有。對於這在聖保羅的特別的一週，我印象最深刻的不只是那些令人驚奇的食物，還有學生們對於每日藝術課程的熱愛。在美國，一週有一堂藝術課的小學已經很少了，更不用說是每天都有的。在這五天之內，我讓每個學生上了五堂課。在每堂課中，我們一同探索，畫出了四或五幅非常酷的三維繪畫。整個禮拜下來，我們完成了超過二十次的美好繪畫冒險。在這二十幅畫中，毋庸置疑最受喜愛的就是宇宙貓咪。學生們愛極了這些毛茸茸的小小宇宙貓咪，我想你也會喜歡的！

1. 從一個輕聲的圓開始。喔，順道一提，當我想要學生輕輕畫的時候，提議我用輕聲的線條這個詞彙來說明的藝術老師，就是麗莎‧威林。從此以後我幾乎每天都會用上「輕聲的線條」這個詞。

2. 畫出水平和垂直的輕聲引導線，好創造出十字線，幫助你為宇宙貓咪的臉頰、鼻子、眼睛定位。現在用兩個圓圈，在十字線上畫出臉頰。

* K-12 教育常見於美國、加拿大等國家，是將幼稚園（Kindergarten，簡寫為 K）、小學與中學結合為一體的教育系統。

3. 在十字線上方畫出眼睛。

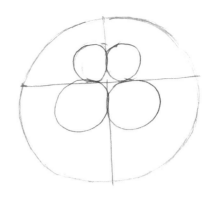

4. 畫出鼻子的位置，再畫上下垂的眼皮。將鼻子塗黑，留下一個小小的反光點。

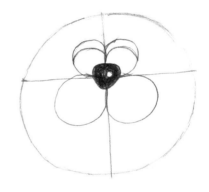

5. 因為我總是忘記要畫鬍鬚，所以我通常現在就會加上它們，不會等到最後一步補上細節的時候。擦除你的輕聲引導線。畫出眼睛裡面的眼珠子。注意到我是怎麼讓眼皮重疊在眼珠上的了嗎？很酷的效果，對吧？

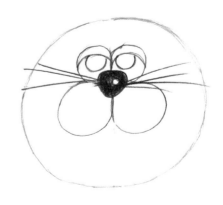

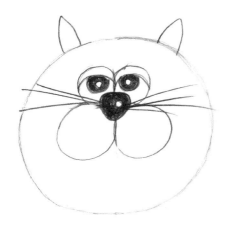

6. 把眼珠塗黑，在每個眼睛裡各留下一個小小的反光點。畫出耳朵的位置，它們的形狀總讓我想起字母 A 的樣子。

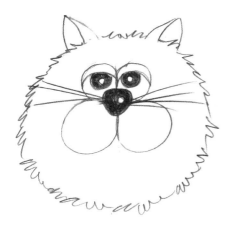

7. 在兩隻耳朵上各畫上一條錐形的線，從耳朵頂端到底部變得越來越寬，好畫出耳朵的厚度。享受一下，描繪出宇宙貓咪身體彎彎曲曲、毛茸茸的質感細節。讓你的手放鬆，只要用彎曲、擺動的線條就可以畫出貓咪的毛了。有趣吧？我經常告訴我的學生，想著畫出一堆壓扁的字母 W 就可以了。

8. 讓我們把光源放到右上方。現在我們的所有陰影都會落在和這個光源相反的位置。在這一課，讓我們以宇宙貓咪投射到左側地面的影子為起點，開始畫出陰影。在貓咪影子與身體交接的邊緣線上畫得更深一點。這能真正幫助宇宙貓咪固定在月球表面，而不會漂浮在太空中。

9. 在貓咪耳朵還有貓咪身體的左側，也就是與光源相反的位置，畫上淡淡的一層影子，作為你調整的第一層明暗。在兩隻耳朵裡的隱蔽處添上陰影，越靠近邊緣線就調和得越亮。

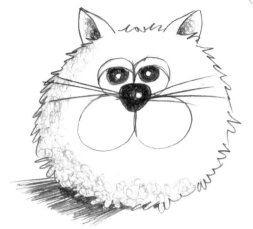

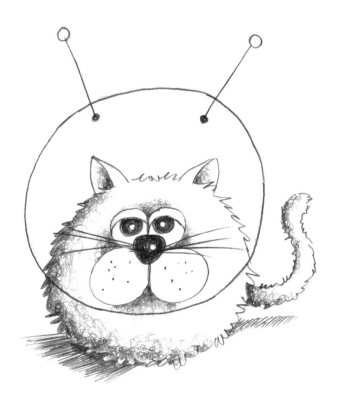

10. 將身體左側的邊緣線加深，這是你要畫的第二層陰影。越接近光源，陰影就調和得越亮。我喜歡眼睛和臉頰周圍那些調和過的陰影，讓貓咪的臉立體地跳出紙面！畫出太空罩和天線這些細節。在臉頰加上一些細緻的點點。畫上從身體捲出來、有著更明顯的彎彎曲曲貓毛的尾巴。

11. 將視平線畫成一條多山、充滿岩石的月球表面。補上一些細節,為尾巴增添動作線條,也為天線增加雷達的電波弧線。

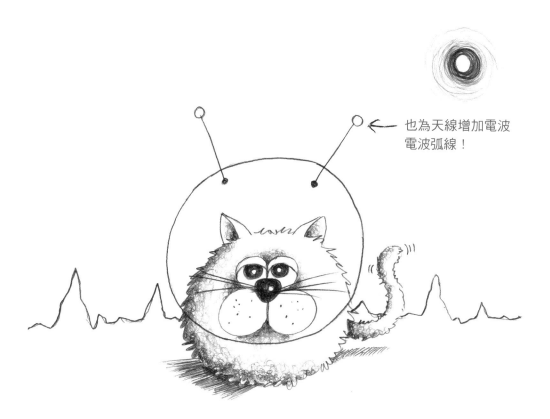

也為天線增加電波
電波弧線!

12. 最後一步了！耶嘿！將地平線上方的天空塗黑，在地平線附近的顏色是最深的，越往上就變得越淡。這會讓你的天空有著非常酷的深邃太空樣貌。在太空罩上畫一些弧形的輕聲陰影，也畫一些從天線上漂浮出來的音符。宇宙貓咪正隨著貓咪搖滾樂舞動起來啦！

噹噹！你完成了另一幅美妙的三維畫作。現在是時候向世界宣布你的成就了！讓我們拉高熱情與音量的等級！拿起一張空白的紙，將它捲成冰淇淋甜筒的形狀，在一端只留下一個非常小的孔，大小剛好足夠讓你用來當作擴音器。現在黏好你的擴音器，抓起你的畫作，開始在你家、教室、辦公室或太空船中一邊行進，一邊歡欣地用擴音器廣播：「我再次征服了這張紙的平面，創造了一整個冒險的全新世界！看！這是在月球上隨著超級酷的貓咪音樂搖滾的宇宙貓咪！」

你可以在這頁盡情揮灑創意！

嗶！ 嗶！ 嗶！

讓公車載走壓力！

章魚寶寶

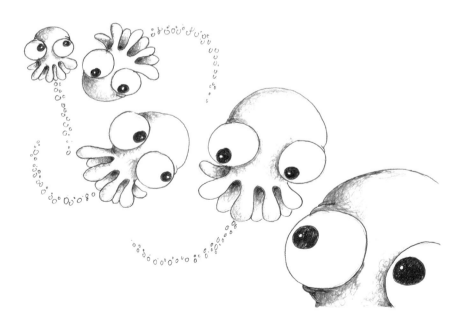

每個平日，從週一到週五，在美國中部時間的下午三點鐘，我都會進行一件令人開心的樂事，也就是與來自全世界的繪畫學生在 Zoom 上直播教學。每個週五，我們會有「最喜歡的星期五」活動，讓我的學生提出要求，上他們最喜歡的繪畫課。〈章魚寶寶〉這一課被選中了好多次，多到我現在都會反駁重上這堂課的請求：「讓我來介紹『最喜歡的星期五』這堂課，你們可以從我們過去在 Zoom 的線上直播課程中任選一堂最喜歡的繪畫課──〈章魚寶寶〉除外！」這真是令我笑到不行。這番話總是會引起哄然大笑，而最後我們通常還是以〈章魚寶寶〉這一課度過了這一小時！

1. 一如往常地，開始畫出淺而概略的輕聲線條。記得這些淺淺的結構線條，只是用來幫助你替圖案定位和塑形用的。如果你將一開始的線條畫得太深，在繪畫課的最後，你就會需要擦除得更多。注意我把第一個章魚寶寶擺在哪裡，好替其他四個章魚寶寶留下大量的空間。

2. 開始描畫圓形的輕聲線條，為另外四個章魚寶寶定位。注意一下，當這些圓圈退得離第一個圓形越遠，我就把它們畫得越小。這項技巧運用到文藝復興十二詞當中的比例。為了創造出某個東西，或某個東西的一些部分比較近或遠的視覺錯覺，藝術家會將比較近的東西畫得比較大，而比較遠的就會畫得比較小，這就是「比例」的定義。這是一個非常酷也非常有力的概念。

這邊有一個現實世界中快速而有趣的例子：在你的椅子上筆挺地坐著，將兩隻手伸到自己面前，掌心面向自己。看看你的雙手，和眼睛確實保持一樣的距離，而看起來也確實一樣大。現在，閉上一隻眼睛。緩慢地將一隻手移近你的臉，而另一隻手維持在最初的位置。啊哈！看看近的那隻手多麼巨大，遠的那隻手又多麼微小。理智上，你知道你的兩隻手是一樣大的，但你的眼睛看到一隻手比另一隻手大得多，因此顯得比較近。

當我造訪全國各地的小學，主講超酷的「我敢畫！」講座時，我經常運用這個巧妙的例子。我會在觀眾席中選出五個學生：幼稚園生、一年級生、二年級生、三年級生，以及四年級生各一位。我通常會在學校裡的自助餐廳或體育館演講，因此會要求這五位學生沿著最後一排坐在地板上的觀眾們站著。我請觀眾閉上一隻眼睛，然後用其中一隻手的拇指和食指測量幼稚園生和四年級生的身高，他們都同意四年級生高過幼稚園生。然後我請這些自願協助的學生退後三步，除了幼稚園生以外。我重複這個指令，除了幼稚園生和一年級生以外，指揮其他所有學生再後退三步。我重複這個步驟數次，直到每個學生與彼此之間都間隔了三步的距離，其中幼稚園生是最近的，而四年級生則與幼稚園生距離了十二步之遙。此刻我告訴觀眾閉上一隻眼睛，用一隻手的拇指和食指測量幼稚園生的身高。然後，我讓他們接著測量四年級生的身高。現場響起倒抽一口氣的聲音與笑聲 —— 四年級生的身高縮短成幼稚園生身高的一半！這是「比例」這個有力的文藝復興詞彙在現實世界中一個極好的範例：近的東西總是要畫得比遠的東西還要大。

3. 畫下淺淺的輕聲圓形，為最小的（也就是最遠的）及最大的（也就是最近的）章魚寶寶定位。注意看最近的章魚寶寶究竟有多近，近得牠變得非常大，只剩下一部分的額頭可以畫進這個畫框！多麼有趣的錯覺啊！我就是愛極了在繪畫裡面用上比例這個概念！

4. 是時候開始加上可愛的細節，也就是章魚寶寶非常非常非常小的腳腳了！我已經在每隻章魚寶寶身上畫出不同位置的腳腳，其中一隻我畫在身體底下，另一隻畫在身側，然後還有另一隻畫在身體上方，創造出一隻上下顛倒、翻跟頭的有趣章魚寶寶。此處的重要概念，就是我把每隻章魚寶寶都畫成了不同且獨特的方位。這些章魚寶寶基本上是相似的，但是透過變化牠們的方位，我創造了一個轉動又翻滾、彷彿吹泡泡般的奇幻章魚家族！

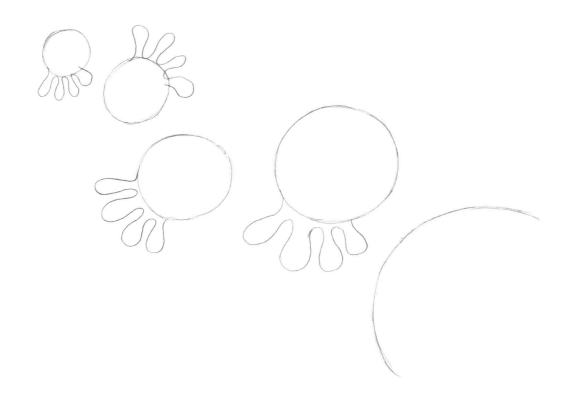

5. 讓我們來替可愛的章魚寶寶們畫上眼睛吧！相較於身體，我把牠們的眼睛畫得更巨大。這個概念源自於一個偉大的詞彙，叫作大小（proportion）。所謂「大小」，就是在你創造一個小寶寶的角色時，在小小的頭部畫上超大的眼睛。當你在同樣尺寸的頭部畫上較小的眼睛時，這個角色看起來就像個大人了。僅僅是改變眼睛的大小，你就能讓一個角色從小寶寶變成大人。

我再舉另一個大小的例子：畫一幅很酷的雛菊，有些雛菊的花瓣比較小，有些則比較大。它們的差異就變明顯了。哇，酷斃了！再試試看畫毛茸茸的毛毛蟲，有些毛毛蟲的眼睛大一點，有些則小一點。或者畫龍試試？把一些龍的翅膀畫得比較小，另一些畫得大一點！

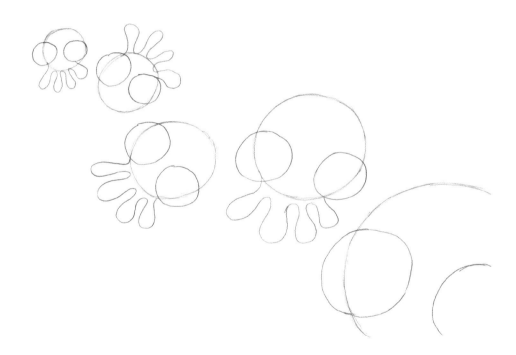

6. 該是擦除的時候了！擦除，再擦除，擦除掉所有在眼睛裡面和腿部周遭的多餘線條。現在運用文藝復興十二詞中重疊的概念，在每隻章魚寶寶身上畫上後腳。記得，離你較近的事物要畫在離你比較遠的事物前方，或者說覆蓋過那些離你比較遠的東西。每隻章魚寶寶的前腳要覆蓋過比較遠的後腳。你也再次運用到了「比例」這個有力的繪畫概念，離你較近的章魚寶寶前腳要畫得比收攏在後方的腳腳還大。這幅畫開始看起來非常立體，像是要從紙面上跳出來了，對吧？現在繼續畫出每隻章魚寶寶眼珠的輪廓，然後在每個眼珠裡面保留一個小小的圓圈，作為反光或打亮效果（highlight effect）的點點。

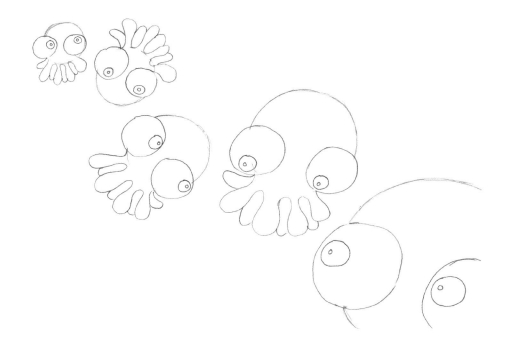

7. 喔喔喔喔喔！我們即將來到揭曉一切的偉大時刻！你的畫看起來真是棒呆了！只差我們替它添上明暗變化，你會發現這一切真是太令人興奮了！把眼睛裡的每個眼珠都塗黑，只保留裡頭小小的白色反光點。反光點可以做到幾件事情：它們可以幫助你決定你的角色正看向何處、你想像中的光源來自何方，並讓你的角色出奇地酷！

現在，開始把每隻章魚寶寶前腳底下的陰影區域塗黑。注意到這個步驟把小小的後腿又推得更後面了嗎？超酷的，對吧？現在，在你逐漸往下離開陰影區的同時，將陰影調和得越來越淡。我真是超級超級愛在所有的角落和隙縫裡面畫下這些陰影了！你不也是嗎？

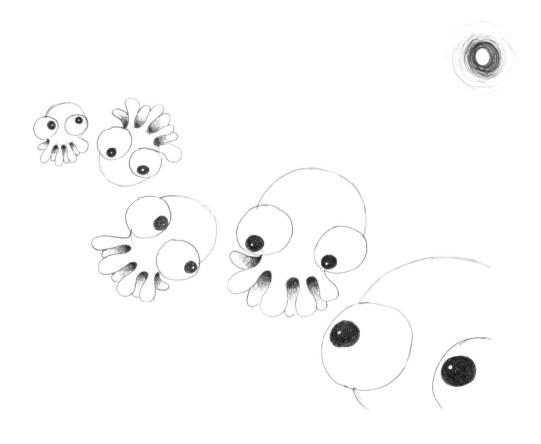

8. 最後一步了！為了你在這一堂繪畫課中如此勤奮地學習，這一步是作為你犒賞的步驟。在你完成的每幅創作中，要花上足夠的時間，好好享受、欣賞這些最後的細節，還有加深陰影的步驟。在你傑出的畫作中，大多數的魔法都發生在這一刻！在你的鉛筆上多施加一點力道，檢查並加深每條輪廓；這會真正幫助你的角色在畫面上更突出、更聚焦。慢慢處理疊加的每層陰影，注意我花了大把時間在章魚寶寶眼睛的下方和四周，以及前腿背對我們想像光源的邊緣地帶。

做得太棒了！你做到了！完成了另一堂超級成功的繪畫課。沒錯，跳來跳去、興高采烈地大叫「我真是個傑出驚人的天才藝術家，看！看看我畫了什麼！用充滿奇異和驚嘆的眼神，盯著我可愛到不可思議的精彩立體章魚寶寶」的時候又來到啦！

樹上三猴寶

在之前的繪畫課中，我曾和你分享我一生中最令人興奮的經驗：教印度的孩子們畫畫。在這趟旅途之中，我最喜歡的故事之一，就是造訪世界聞名的泰姬瑪哈陵的經驗。泰姬瑪哈陵是一座很久以前建造、由大理石砌成的巨大皇宮，也是世界七大奇景之一。當我在入口大排長龍的隊伍裡等候時，我聽到頭頂上傳來一些奇異嬉鬧的嘎吱聲。我抬頭一望，看見小猴子家族正坐在牆上，低頭看著我們所有觀光客。牠們正吃著一些堅果，打著寒顫，發出嘎吱聲，無疑正在討論底下這些吵鬧的人類觀光客。當隊伍緩慢地朝入口前進時，越來越多猴子加入了這個猴子家族，一起坐在牆上，分享堅果和一大把看起來像是萵苣的東西。牠們迷人又可愛，而且還離我們很近！我一直將鏡頭對準牠們，不停拍照；然而，在我身邊的當地人顯然之前已經看過猴子玩耍很多次了，因為他們只是微笑，點個頭，隨後又繼續他們的談話。一直到今天，我還是認為這些動物的古怪滑稽，也就是野生猴子們蹦蹦跳跳、在我旁邊牆上嬉戲的舉動，都比奇妙宏偉的泰姬瑪哈陵還更讓我感到驚奇。當然，我立刻在我的素描本上畫下了這些有趣的猴子。我們現在就來畫些猴子吧！

1. 我們先畫出一條長長的、彎曲的輕聲線條為樹木的頂端定位，好開始這幅三隻猴子吱吱叫的超棒瘋狂繪畫。

2. 用三條有弧度的輕聲線條，決定每隻猴子從樹冠上冒出來的位置。

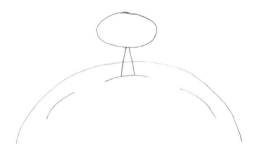

3. 畫出第一隻猴子從中央弧線冒出來的頭和身體。

4. 畫出從另外兩條弧線冒出來的兩隻猴子。

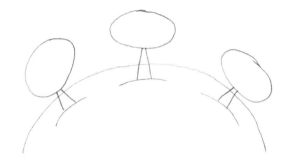

5. 開始畫上猴子的眼睛、鼻子等細節。

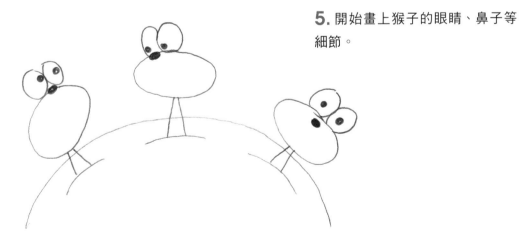

6. 這是非常有趣的步驟！沿著樹冠和三條輕聲弧線，畫出彎曲波動的樹葉質感。畫上嘴巴這個細節，然後加上耳朵。這真是簡單又好玩！

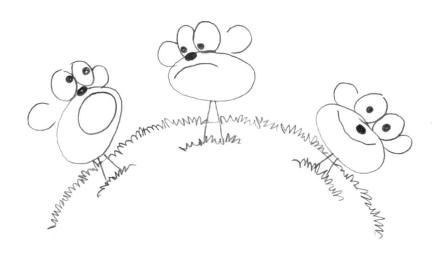

7. 畫出這些活躍猴子們揮舞的手臂和手指。再替嘴巴添上更多細節。讓我們把光源放在右上方的位置。

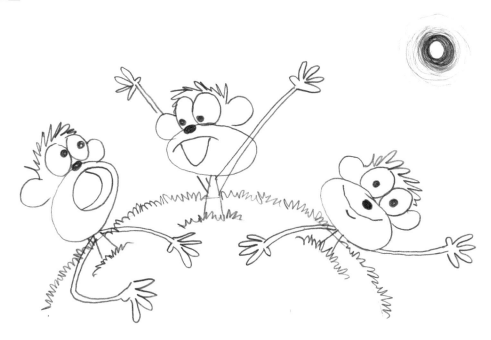

8. 最後一步了。終點線要到了！嗶！嗶！用天賦異稟的鉛筆之力越過它吧！加深猴子的身體和手臂，再為猴子加上尾端有著幾簇毛髮的細長尾巴。以相當輕的筆觸為猴子的臉、耳朵及樹冠調整明度，添上色調。注意到手臂和尾巴投射下來的影子看起來有多酷了嗎？投射影子是很微小的細節，但它們卻能不可思議地大大影響你的畫作看起來能有多立體。不要忘了最後的細節，就是在揮舞的手旁邊加上動作的線條……糟糕，我忘記也替尾巴加上一些了！你繼續為你的猴子尾巴添上動作線條吧！

是時候慶祝你又成功完成這本書裡另一幅奇幻、驚人又光彩奪目的畫作！現在像猴子一樣抓起你的畫作然後跳起來，開始一邊在你的房間四周像猴子般跳來跳去，一邊超級大聲地發出猴子尖叫聲，向每個人秀出你華麗的猴子傑作！

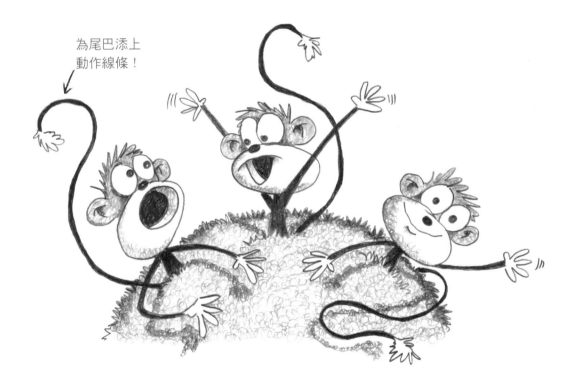

為尾巴添上
動作線條！

你可以在這頁盡情揮灑創意！

讓公車載走壓力！

潘妮洛普阿姨

這堂課是受到我在印第安納州韋恩堡美術館（Fort Wayne Museum of Art）舉辦的其中一堂「我敢畫！」家庭工作坊裡，一位奇妙的阿姨啟發我的。每年我都會到世界各地的小學、圖書館和美術館舉辦這些奇妙有趣的家庭繪畫工作坊。在這一次的工作坊演講中，我邀請幾位觀眾席裡的家長在我旁邊的幾個大型畫架上畫畫。孩子們看到他們的爸媽在講台上學畫畫總是很嗨。我邀請的其中一位嘉賓告訴我她是潘妮洛普阿姨，她為了我的藝術活動，特地帶了她的五個姪子和姪女來到美術館。她心情愉悅、神采奕奕，人也很有趣，觀眾席上的三百位觀眾立刻就愛上了她。她不只畫出了我在課堂上教的〈飛翔火星人〉，還快樂地到處走動，看看其他所有人的畫架，用她的驚嘆像是「哇嗚你的畫作真是好極了！」、「喔我的天，你的火星人看起來太酷了！」、「你的孩子坐在觀眾席哪邊？把他們指出來，叫他們站起來！孩子們，告訴你們的爸媽，他們是多棒的藝術家！」鼓勵我們所有人。她令觀眾拍手叫好，受到了觀眾的熱烈歡迎，而且也在我的心和這本書中，永遠留下了一個特別的位置。

1. 畫出一條稍微朝右側傾斜的輕聲線條。這條輕聲線條會幫助我們替潘妮洛普阿姨的臉定位，往後偏斜就可以畫出她熱情又愉悅的叫喊。現在描出一個非常淡的輕聲橢圓形，幾乎像是一顆蛋的形狀。

2. 輕輕畫出輕聲的髮型輪廓。現在，畫上眼睛。記得把前面的眼睛畫得稍微大一點，後面的眼睛要收在前面的眼睛後方，而且要畫得小一點。我們剛剛用到了文藝復興十二詞中的重疊和比例概念。重疊就是把東西或東西的一部分放在其他東西前方，創造出看起來比較近的視覺錯覺；比例則是把東西或東西的一部分畫得大一點，讓它們顯得離你比較近。很酷，對吧？你真的已經漸漸理解「三維繪畫」這回事了！

3. 擦除你的輕聲動作線條。畫上一個非常淡的輕聲前縮透視（也就是壓縮的）圓形，好畫出潘妮洛普阿姨開心大叫的嘴巴上半部。畫出她因熱情而稍微向上傾斜的可愛鼻子！

4. 為潘妮洛普阿姨巨大、量多又蓬鬆的髮型外緣塑形。擦除嘴巴上半部的底部線條。注意到保留下來的部分了嗎？嘴巴上半部離我們比較近的地方，比後方的邊緣線還要再低一些。這運用到重要的文藝復興十二詞配置（placement）的概念。配置指的是將事物或事物的某部分畫在紙面上比較低的地方，以創造出比較近的視覺錯覺。現在，用另一個前縮透視的壓縮圓形畫出嘴巴的下半部。將她的一隻耳朵畫在嘴巴上方，覆蓋住她又酷又瘋狂的頭髮。

5. 擦除所有在嘴巴、鼻子、眼睛、頭髮和頭上的輕聲線條。注意一下，當你開始畫一幅新的作品，以超級輕的筆觸描下輕聲線條時，擦除這些線條就變得容易許多了。

接著，畫出呈錐形的脖子和身體，再加上錐形的手臂。記得畫錐形就是畫出一個從粗變細、由寬變窄的形狀 —— 想想長頸鹿的脖子或一棵樹的樹幹。用圓形畫出雙手的位置，近的那隻手圓圈要大一些，遠的就小一點，這邊再次用上了重要的繪畫概念「比例」：近處的事物總是畫得比較大，好讓它們顯得比較近。當你為量多蓬鬆又滑稽的頭髮增添細節時，畫上一些彼此重疊的團塊，讓它看起來更有型。

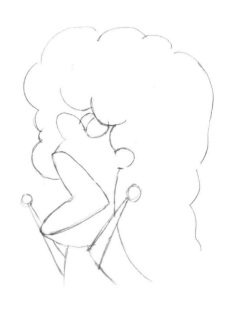

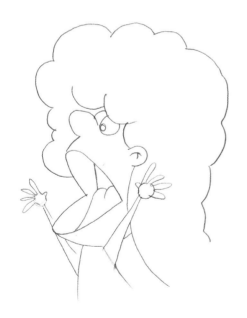

6. 當你畫出拇指和其他隻手指的時候，要記得拇指規則（The Rule of Thumbs）*。這是值得記下來的好用規則！大多數時候 —— 不永遠是這樣，但大部分時候是 —— 當你要畫拇指，它通常會指向身體、頭部或天空。以前我總是苦惱於如何替拇指安排位置，直到我創造出了這個巧妙的記憶訣竅。有注意到我已經畫好潘妮洛普阿姨的兩隻姆指，讓它們指向她的頭部了嗎？

現在利用重疊的概念畫出舌頭的細節。畫出眼睛裡眼珠的形狀。當你正在為耳朵補上細節的時候，記得貓咪、狗狗、猴子，還有像你一樣的超級藝術家的耳朵，都有一樣的線條，也就是耳輪及耳殼，就像我在這裡所畫的一樣。

*「拇指規則」（rule of thumb）原意為經驗法則，在此作者以「thumb」字面上的意義，指稱其描繪角色拇指時所參考的原則。

7. 現在來到真正有趣的部分了 —— 讓我們開始調整明暗！開始在背對光源的地方輕輕描上第一層陰影。在這幅畫中，我們將光源放在右上方。

畫出眼睛裡的黑色眼珠，留下有史以來最酷的小小反光點。將嘴巴內部塗黑。注意這個步驟讓舌頭真正跳了出來，變成立體的了！將潘妮洛普阿姨的上衣塗黑。

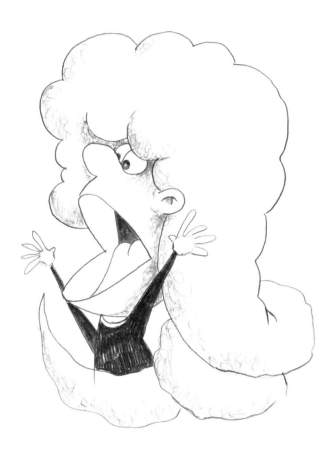

8. 最後一步了！再加上更多次的調和陰影。我亂塗的圈圈在這裡真的起了作用，讓頭髮看起來很捲，量多、蓬鬆又柔軟！加上一些動作線條，讓潘妮洛普阿姨慶祝你驚人的畫作，手臂看起來像正帶著令人感動的喜悅揮舞著！

難道你不為你傑出的作品感到激動歡騰嗎？快 —— 在你家、咖啡廳、教室或辦公室急奔，將你的畫作秀給每個人看吧！

騎恐龍

這一堂繪畫課的靈感，是源自於我之前在華盛頓西雅圖一間圖書館的經驗。我受邀到那間圖書館主持一場提供給上百個家庭的週六親子作家／插畫家工作坊，想在這場工作坊上來點不一樣的活動，創造一幅非常有活力的集體創作壁畫。圖書館館員很熱情，幫助我在展間的一面牆上展開長 9 公尺的白色包肉紙。當報名的家庭抵達，我們便分發一枝鉛筆和夾了一張紙的夾板給他們，然後再替他們帶位。課程開始，我向他們解釋我們即將集體創作一件超酷的巨大手繪壁畫。我讓大家投票選出這幅壁畫的主題。要畫恐龍？企鵝？還是海洋生物？投票出來的結果相當接近，但他們最終決定要畫恐龍。我指導二十位學員到壁畫牆前方的重要位置，當我開始我的繪畫課程時，站立在壁畫牆前的學員就畫在壁畫紙上，而那些坐著的學員就畫在他們夾板的紙上。到了下一輪繪畫時，在觀眾對著壁畫紙上的恐龍繪畫發出「喔！」和「哇！」的驚嘆聲之後，我指導著下一群學員在壁畫前就定位。在時長一小時的工作坊中，我們重複這個過程五次，進行了五次繪畫。我們共同完成的壁畫多麼驚人啊，上頭有著一百隻用鉛筆畫出、生氣勃勃而且立體的完整恐龍！我們非常享受地在壁畫前拍下每個家庭的照片和集體合照，然後邀請每個家庭剪下壁畫的一部分帶回家。那真是令人開心又充滿創意的一天！那天最受喜愛的恐龍角色，就是這一課的〈騎恐龍〉。

1. 要開始這堂有趣的恐龍繪畫課，先輕描出一個輕聲的圓形作為恐龍的身體。現在，用一個前縮透視的圓形畫出恐龍左後方舉起的腳。

2. 在前縮透視的圓兩側各畫一條稍微呈錐形的線，好畫出左後腳的粗度。讓這些線條朝一端逐漸尖細起來，會創造出抬起腳的視覺錯覺。畫出右後腳的兩側。

3. 畫出短短的、粗硬的可愛尾巴。畫出脖子，將頭部畫得小一點，好讓它看起來比尾巴更遠。我們正在創造近與遠的視覺錯覺，這個概念也被稱作深度。當我們要畫三維繪畫時，我們會想要創造出某些事物比較近（比如尾巴）、某些事物在畫面中則深得多（比如頭部）的錯覺。

4. 有個有趣的方法可以在這幅畫中創造深度的空間感，就是把較近的恐龍腳印畫得超級大，運用文藝復興十二詞中幾個不同的概念：比例、配置及前縮透視。走得越遠的腳印就畫得越小，這運用到比例；越遠的腳印在紙面上就畫得越高，運用到配置；腳印畫成壓縮過的、扭曲的圓形，創造出其中一邊比較近的錯覺，則用到了前縮透視。文藝復興十二詞無庸置疑地是很棒也很有力的概念，讓我們能創造出絕妙的三維速寫！

5. 把三個騎恐龍的人畫在恐龍背上。幫恐龍畫上一些頭髮和眼睛。擦除掉左後腳的輕聲線條。沿著洞穴的上緣，替每個恐龍腳印畫出厚度。這些腳印看起來超酷的！

6. 用稍微凹凸不平的線條畫出視平線，使它看起來像是塊高低不平的史前野外地形。讓我們透過投射到左邊、向西南方傾斜的影子，將左後腳真正地從地面舉起吧。也讓我們把光源放在右上方，畫出尾巴投射的影子。為三位恐龍騎士加上一些有趣的細節！

7. 在騎恐龍的人們身上畫上更多細節。然後在恐龍的脖子、身體、腳、腿，以及腳印的右側邊緣補上第一層陰影。

8. 在所有背對光源的彎曲表面上增添更多調淡的細緻影子，將陰影從深調到淺。替腳印底部畫上一些投射的影子，讓深度更明顯。在你覺得需要有點動作的地方，畫上一些有趣的、小小的強調性動作線。享受一下在天空中畫出明度漸次降低的色調，好和明亮的地面呈現對比，讓這隻恐龍真正地從你平面的紙張上立體地蹦出來！

又完成了又完成了！你持續輕易達標、漂亮出擊，一堂接一堂地成功完成這些繪畫課！你無所畏懼、堅持不懈，完全沉浸在你剛剛發現、作為世上最傑出的創意插畫家所需的技巧！現在只剩下一件事要做——跳起來，然後在你家、教室、辦公室或冰淇淋店裡不斷蹦蹦跳跳，開心地宣布：「看看這幅畫！你看得出來我有多麼、多麼、多麼愛畫畫嗎？」

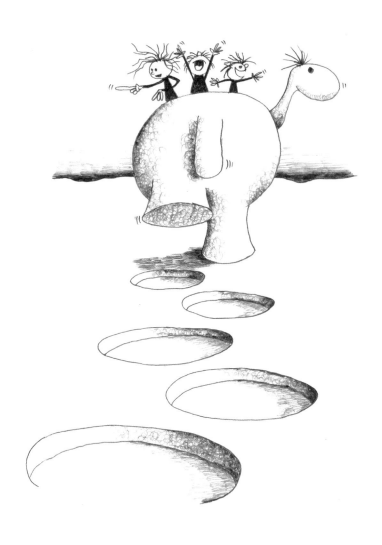

毛茸茸的蟲

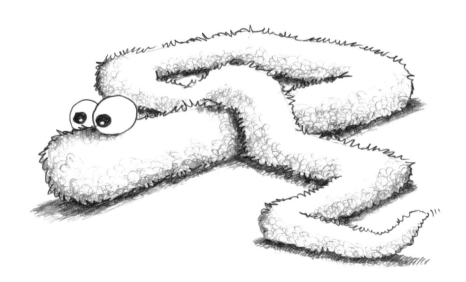

這一課是受到我在美國公共電視台的節目《指揮官馬克的祕密城市》的前觀眾傑克·穆爾（Jack Moore）所啟發。我在德州休斯頓的一場漫畫大會中認識了傑克，當時我正在教一群粉絲們如何畫出這隻毛茸茸的蟲，而我聽到某個人在觀眾席上驚叫道：「我記得那幅圖畫！」後來才知道他從小看著我在美國公共電視台的節目長大，跟著我學畫畫，而現在是一位在 NASA 工作的藝術家。他當時在休斯頓最大的漫畫大會「漫畫狂歡節」（Comicpalooza）處理 NASA 展出月球車的大型展覽。他邀請我到 NASA 的展出樓層看照片，也為我在一頂很酷的 NASA 帽子上留下親筆簽名。我現在還留著這頂帽子！

這些年，我們的友誼發展成數個相當美好的合作案，最近的一項則是我和 NASA 阿提米絲登月計畫團隊之間的合作。這項驚人的直播系列邀來了 NASA 的工程師、科學家、太空人，以及來自全國各地的客座藝術家。在每一集，我們以 NASA 阿提米絲登月計畫裡的不同設備零件為主角，由 NASA 來賓和我們的客座藝術家互動，討論這項令人興奮的登月計畫，再畫下這項零件。這九集名為《# 線上畫阿提米絲》（#DrawARTemis LIVE）的直播系列也在我的 YouTube 頻道和粉絲專頁上同步直播。你現在還是可以在我的 YouTube 頻道上觀看這精彩的系列影片並跟著畫。多麼美好的漫畫大會記憶啊，為我與朋友傑克·穆爾之間了不起的創意合作友誼建立了開端。

1. 為了幫助我們畫出這隻覆滿絨毛的生物，讓我們用前縮透視的方形替這隻蟲定位。這個輕聲的壓縮方形會幫助我們排列出這隻蟲在適當視角下扭轉和旋動的位置。

先水平地畫出兩個位於彼此對面的引導點。

2. 將你的食指放在這兩個引導點的中間，然後在你食指的正上方和正下方各畫上一個點。

3. 畫上將四個點連起來的輕聲線條，前縮的方形就成形了。

4. 將前縮方形最近的邊緣線當作參考線（reference line），畫出這隻毛毛蟲稍微朝左、往西南方向延伸的身體。

5. 畫出這隻毛毛蟲身體的第一次彎曲，沿著作為參考的前縮方形上緣，朝左轉彎，向西北方向延伸。注意這隻蟲的身體，在轉彎之後變得越來越小了。這項技巧用到文藝復興十二詞的比例概念，將事物畫得比較小，好創造出比較遠的視覺錯覺。在轉彎的地方把上面的邊緣線稍微再延伸一點，讓身體前面的部分和後面的部分重疊。

6. 繼續畫這隻毛毛蟲彎彎曲曲的身體，跟隨輕聲的前縮方形的指引，稍微朝向左側、沿著西南方向轉彎。

7. 畫出這隻彎曲毛毛蟲下一段的身體，稍微朝向右側、往東南方向延伸。

8. 現在來到了有趣微妙的環節了！我們想要讓蟲尾巴撞上身體後覆蓋過去。先畫出底部有弧度的輪廓。把這條線畫得比你認為需要的還要更為彎曲。這條弧線會決定你的蟲身體有多飽滿。再以一條弧度更大的線畫出噗通落下的尾巴上緣。擦除多餘的線條。

9. 運用文藝復興十二詞裡的「重疊」和「比例」概念，畫出滾動的大眼睛。把近的眼睛畫得大一點，重疊在後方的眼睛上，這個後方的眼睛則要畫得比較小，好創造出比較遠的錯覺。以稍微朝右、往東南方向延伸的線條，將毛毛蟲的身體再延長一點點。

10. 再多畫兩次轉彎，完成這條尾巴。越朝向尾端，尾巴就變得越尖細。我們將尾巴尖端往上翹向天空，再加上一些搖擺的動作線條，就像一隻小狗狗興奮甩動的尾巴一樣。這隻毛毛蟲非常高興認識你！畫下從尾巴尖端投射在地面上的影子，稍稍朝右、往東南方向延伸。注意到這個地面影子的小細節，讓尾巴看起來真的就像在空中擺動嗎？開始用彎曲的波浪線條替這隻蟲增添毛茸茸的質感。把雙眼裡的眼珠子塗黑，留下一個小小的白色點點作為反光點。

11. 享受一下，在地面上沿著毛毛蟲的身體畫出牠投射的影子。為了讓你畫的事物定著在地面上，而不會看起來像是浮在半空中，這些映在地面上的影子是很重要的。

12. 最後一步！太優秀了！在背對右上方光源的地方，畫上幾層調和過的陰影，就完成這幅可愛的毛毛蟲了。在眼睛及尾巴覆蓋過身體後落下的下半部，畫上更深的細部陰影。

你再次完成了！你又成功上完另一堂精彩的三維繪畫課。你是地球上聰明、有創意、超有天分又出色的繪畫天才！該是時候做出勝利的蟲蟲扭動了！開心呼喚每個聽得到你的人快速地來到你面前！當他們湧進你的房間，心想這個世界發生什麼事的時候，你就躺在地板上，像隻蟲一樣將雙臂貼緊你的身體，然後開始扭動、扭動、扭動！告訴你的觀眾和你一起躺到地板上扭動，因為這是你勝利的蟲蟲扭動 —— 你畫出了史上最酷的毛茸茸的蟲！

創意飛行器

你將會愛上這堂繪畫課！我就很愛！這是一幅你和你驚人、充滿力量又超酷的「創意」一起在天空中飛行的超棒視覺圖像！這堂課是受到我史上最喜歡的漫畫家之一，也就是連環漫畫《凱文的幻虎世界》（Calvin and Hobbes）作者比爾・華特森（Bill Watterson）的畫作所啟發。我一定收藏了幾十本他精彩的書。這幾年來我研究了他精熟的繪畫技巧，不只是漫畫裡的角色，還有他充滿啟示性的背景，像是瀑布、樹木、森林、花朵、恐龍谷、外太空星球、房屋、鄰舍等等，當然還有更多。你得要開始收藏這個傑出插畫家的書籍作為參考了！而尤其在這一課，賦予我靈感的是華特森筆下用厚紙板「變形器」飛行的角色凱文。

1. 從畫出兩個相互平行（parallel）、彼此相對的引導點開始。

2. 將你的食指放在兩個點點中間。現在，在你的食指稍微高一點點的地方畫一個點點，也在食指稍微低一點的地方再畫一個。

3. 將所有點點連起來，形成一個前縮透視的方形。不覺得畫出引導點是一個很聰明的方法嗎？我已經用這種食指定位的技巧，教我的學生畫出前縮方形超過四十年了！

長一點！

4. 從每一個角畫下垂直線。記得將中間那個角的垂直線畫得長一點，好創造出它在圖畫裡面比較近的視覺錯覺。

這裡又再一次運用到文藝復興十二詞裡的比例和配置。比例是指將事物或事物的某些部分畫得大一點，讓它們看起來比較近。配置則是指將事物在紙面上畫得比較低，以創造出距離較近的視覺錯覺。

5. 為你的創意紙板太空船畫出底部。畫的時候要確保這些線條的傾斜角度和上方線條保持一致，這些上方的線條就是我所謂的參考線。在這些課程之中，你將會發現我們經常運用先前畫的線條的傾斜角度，幫助我們為接下來要畫的線條定位。這就是為什麼在這幅畫中，這些最一開始構成前縮透視方形的線條會那麼重要。每一條傾斜的線條都會和其他線條的傾斜角度有關 —— 不只是紙箱，還有紙箱的封蓋、渦輪噴射的流線，甚至是你的太空船下方所投射的影子角度。

6. 在紙箱上方較近的兩條邊緣線上，畫出朝下傾斜的平行線條，作為紙箱前面的兩面封蓋。平行是我們在繪畫時經常運用到的重要詞彙，指的是線條之間保持一致的傾斜角度。

一個很好的平行線條視覺範例就在你面前：看看這本書頁，書背和頁面的右緣就是平行線；看看在你所坐的位置正對面的出入口，出入口的兩側就是垂直的平行線。現在，請你的朋友或家人靜靜地直立片刻，手臂緊貼著他們的身軀。他們的手臂此刻和身體平行了。很酷，對吧？

7. 畫出較近兩面封蓋的底部邊緣線，要和頂部作為參考線的邊緣線相配（也就是互相平行）。注意一下每面封蓋比較近的那一個角，都比後方的其他三個角的位置還來得低，也比較大。你想得起來這兩個重要的文藝復興十二詞是什麼嗎？現在，用互相平行的傾斜線條畫出紙箱後方的封蓋。

比例和配置！

8. 擦除較近的紙箱封蓋後方多餘的線條。這個技巧運用到文藝復興十二詞的重疊概念，近的封蓋重疊在紙箱正面的前方。用傾斜的平行線條畫出後方封蓋的頂端邊緣線，畫的時候將紙箱的後方上緣當作你的參考線。現在，讓我們以流動的、有點壓縮的前縮透視 S 形曲線，畫出紙箱後方渦輪噴射的流線。

9. 畫出迎風的動作線條，創造出超酷的駕駛員，並畫出頭和手的形狀。畫出副駕駛員的頭部。再畫出渦輪噴射線條的厚度。加上一些蓬鬆的噴射雲朵這類有趣的額外細節。

10. 擦除更多多餘的輕聲線條。開始為這兩個人物加上細節，包括興奮的臉部表情，還有受風吹拂的頭髮。畫出他們為了保命而緊抓住紙箱上緣的重疊手指！哇嗚！當你為駕駛員畫上拇指的時候，要記得拇指規則：拇指通常會指向天空或人物的身體。在這幅畫中，我會將人物的拇指指向天空。將駕駛員的身體和手臂塗黑。畫出紙箱裡面短短小小、從一角延伸下來的線條。這是非常短小的線條，但它有著巨大的視覺效果，可以讓紙箱內部看起來是空的。這是另一個很棒的例子，說明了小小細節的細微差異可以為你的繪畫帶來多大的空間、深度和特色。用淡淡的輕聲線條，畫出前縮透視的大貝果形噴射雲。你會愛上這些貝果形噴射雲的，愛到在自己所有繪畫裡的每一處都畫上它們！

11. 在背對光源位置的地方，開始畫上第一層相對較淡的影子。在這幅畫中，一如你在我幾乎所有繪畫中所發現的一樣，將太陽擺在畫面的右上角。從我念書的時候開始，我就一直把光源放在這個位置上，所以我所有畫作的時間都是下午兩點十五分，超過五十年了！我一直卡在三維繪畫的時間異常裡面。

接著畫出駕駛員舞動手指的細節。再畫更多頭髮！我們愛極了畫頭髮！用重疊的曲線畫出較大的貝果形噴射雲的輪廓，然後再畫一些消退在遠方的小雲。

12. 最後一步了！哇嗚！這是我最喜歡的一步，我們要在這裡加強所有的陰影邊緣線、陰影細節，還有從暗慢慢調亮的影子。將紙箱、人物、噴射流線還有噴射雲的外緣線條加深。現在，享受一下加上更多層的陰影吧。要確保在有弧度的噴射雲上將影子從暗調到亮。紙箱的平面是固定的色調，不要有調和過的陰影，因為它一整面都面對著光源。將封蓋下方的影子塗得非常黑，喔這看起來真是超級超級立體的！在噴射雲上加上更多層陰影，注意一下我是怎麼用圓圈圈的線條塑造出它們的，這會幫助你創造出脹滿的、蓬鬆的雲朵質感。

做得好！太優秀了！現在，站起身來，伸展一下，抓起你的畫，開始在家裡、教室、圖書館或教堂到處衝刺，給每個人看看你驚人、優秀又才華洋溢的作品吧！

跳傘的企鵝

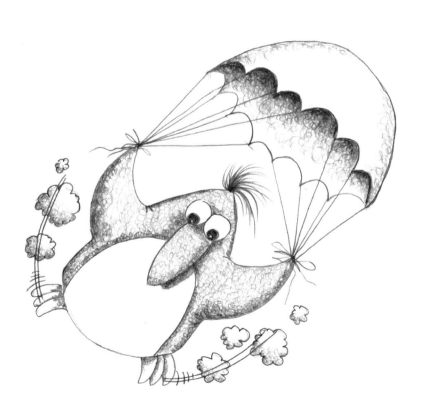

這是另一堂我的線上虛擬校園講座最受喜愛的課之一！一般來說，在新冠病毒疫情爆發之前，我每年都會在世界各地主持上百場校內現場直播的講座。從 2020 年 3 月 18 日起，我的生活就和其他上百萬人一樣，被戲劇性地打斷了。我必須取消我所有的旅程。我將這些課轉換成線上虛擬校園講座，然後，信不信由你 —— 我愛極了這些課程！它們是我在這場悲慘疫情裡的一絲慰藉。這堂〈跳傘的企鵝〉在過去一百場線上虛擬校園講座中持續被票選為最受喜愛課程第一名。這堂課是設計給德州達拉斯白石小學（White Rock Elementary School）的天才藝術家學生們的，這些學生上到這一課的時候簡直欣喜若狂，以至於接下來連續三年，他們都邀請我在每年 10 月 1 日再開設一次這場虛擬校園講座。每年當我們在 Zoom 上視訊連線的時候，他們總是開始呼喊「跳傘的企鵝！跳傘的企鵝！跳傘的企鵝！」，越喊越大聲也越喊越興奮！讓我們找點樂子吧，來畫這個超酷、超瘋、超狂野、愛惹事的跳傘企鵝！

1. 像我們一直以來做的一樣，從畫出一條輕聲線條開始。這次將這條引導線稍微往右側傾斜。

2. 畫出跳傘的頂部曲線。在曲線的兩端各畫上一個引導點。

3. 透過引導點畫出一個前縮透視的圓形。要記得透視法是文藝復興十二詞裡一個很重要的概念，指的是壓縮並扭曲某個事物，好讓它顯得比較立體，使這項事物的一部分看起來離你比較近。有注意到我將這個前縮透視的形狀畫得比這本書裡的其他形狀還要來得敞開嗎？這是因為我想創造出這把跳傘更加朝你傾斜的視覺錯覺。

4. 運用傾斜的引導線，畫出企鵝圓圓胖胖的身體。

5. 畫上一條有弧度的底線。畫出這隻胖企鵝的翅膀。

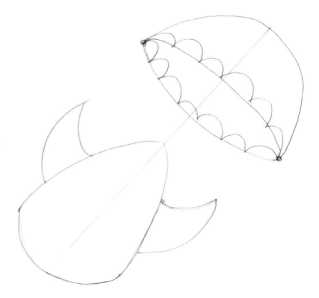

6. 將前縮透視的圓形當作你的指引，畫上幾個拱門形狀，好塑造出跳傘打開的樣子。

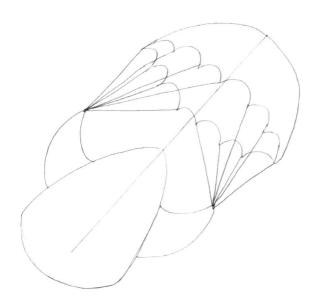

7. 擦除輕聲的透視圓形。從跳傘拱門形狀間的尖頭畫出連到企鵝翅膀頂端的細繩。

8. 來點樂子，將所有細繩在兩邊的翅膀尖端紮在一起打個結，好讓我們下墜的企鵝珍愛生命地緊緊抓住吧！用你中間的傾斜輕聲線條作為參考，畫出企鵝的鳥嘴。當你在畫企鵝的腳趾時，記得運用到重要的文藝復興十二詞比例和重疊。用到比例，近的腳趾就會畫得大一點，而後方的腳趾會彼此重疊。這兩個有力的繪畫詞彙，可以幫助創造出雙腳上越大的腳趾越近的視覺錯覺。看到了嗎？即使是要畫下墜企鵝的腳趾這種最微小的細節，也會用到這些重要的繪畫詞彙，好讓它們看起來很立體！

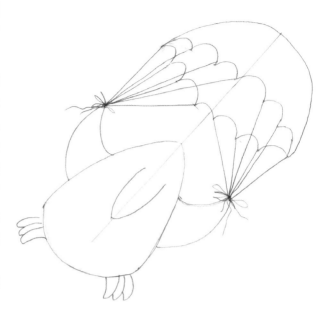

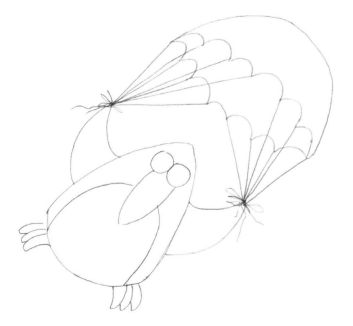

9. 畫出圓圓的眼睛。畫上企鵝圓胖肚子的輪廓。這個白白的腹部和鳥嘴，會幫助人們認出你畫的角色是隻企鵝。現在，擦除你傾斜的輕聲線條。

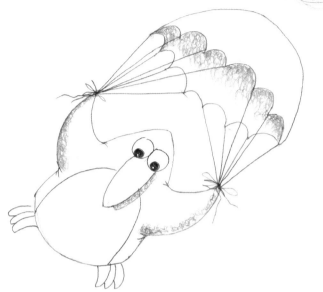

10. 將眼珠子塗黑，留下一點點微小的白色反光點。反光點可以幫助判斷光的來源，還有這個角色所看向的方向，也讓這個角色看起來真的非常酷！現在是時候在鳥嘴和翅膀下方，以及降落傘裡面添上你的第一層淡淡的影子。在翅膀連接身體的地方，畫出微小、細緻卻超酷的細節，也就是皺褶的線條。擦除翅膀底部的多餘線條。

11. 這幅畫真的看起來相當了不起，對吧？你即將感到非常驚豔，多一點點陰影和細節真的就能讓你的跳傘企鵝栩栩如生！讓我們在企鵝的身體上加上很棒的淡灰色色調，腳趾、腹部和眼睛的部分留白。享受一下在身體外緣加深陰影，然後在打開的跳傘內側畫上由深變淡的調和陰影，好讓它看起來真的是中空的。

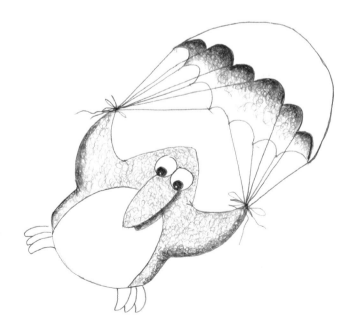

12. 最後一步！哇嗚！這是我們最喜歡的一步！讓邊緣線條和細節變得更分明、顏色更深。在肚子四周的邊緣線上再多加一點陰影。來點樂子，畫出彎曲的俯衝動作線，還有一些蓬鬆的噴射雲，打造出企鵝飛速降落的視覺效果。

你又再次完成了！你又完成了另一幅傑出、驚人、完完全全了不起的傑作，準備好要與世界分享了！你還在等什麼？去吧！抓起你的畫作從這衝刺，就從這裡衝到那裡！衝到每一個地方！向世界宣布：「看好了！我又再次創造了另一幅美好宜人的三維繪畫傑作！準備好大吃一驚吧……你們看！」

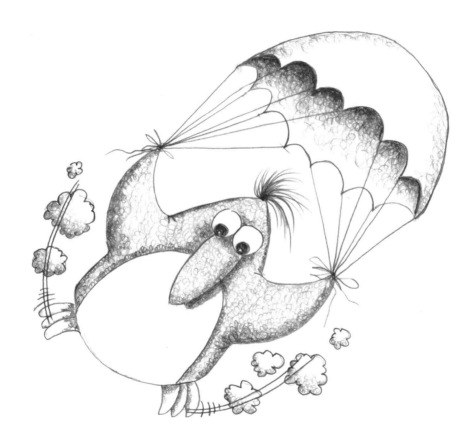

你可以在這頁盡情揮灑創意！

讓公車載走壓力！

松鼠忍者

這一課的靈感，來自於一場特別的 Zoom 直播生日派對，在這場派對中，我受邀擔任主持人。這真是令人興奮的慶生活動！壽星雙胞胎即將滿十歲，而他們是我 YouTube 頻道的超級粉絲。很明顯地，他們參與了超過三百堂我在 YouTube 頻道上所開的繪畫課！他們的父母寫了電子郵件給我，詢問我是否能以這對雙胞胎最喜歡的那堂〈松鼠忍者〉繪畫課為主題，為他們慶生。我從來沒有參加過任何 Zoom 直播生日派對，但很高興能有機會試一試。我很享受教二十個聚在新墨西哥州阿布奎基家裡的孩子們畫畫，同時和幾位來自其他州的雙胞胎的朋友、家人一起在 Zoom 上直播。我愛極了這一切──除了沒吃到任何一塊孩子們吃得津津有味的美味生日蛋糕以外。讓我們來點樂子，來畫這隻毛茸茸的松鼠忍者吧！

1. 用一個非常鬆散、隨意的圓形，開始畫出這隻很酷的毛茸茸松鼠忍者。記得，不用畫一個完美的圓形。事實上，以有點不穩定、不完美的崎嶇線條畫下這個圓，會讓你的草圖更有特色。

2. 現在加上頭部的形狀。記得，在這些剛開始塑形的步驟，要讓你的手和鉛筆線條保持鬆散、粗略。

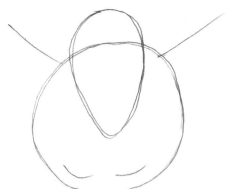

3. 畫上線條替手臂定位。畫兩條短短的弧線，確立腿的位置。

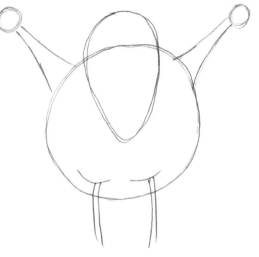

4. 用小小的圓圈畫出手的形狀，再畫出錐形的手臂。將兩條腿畫得稍微向內彎曲一點，好增添一些額外特色。

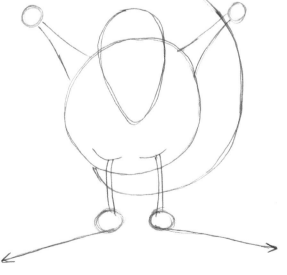

5. 由上而下畫下大尾巴的形狀。開始用兩個小圓圈畫出鞋子。現在畫出稍微往下傾斜的鞋子底部，不要畫成水平的直線。將鞋底畫得朝下傾斜一點，你就創造出了足尖比較近的視覺錯覺。很酷，對吧？

6. 增添更多足部的細節。畫出蓬鬆大尾巴較近的那一部分。畫上兩條曲線，作為松鼠的面具。注意這些曲線，它們讓頭部的弧形輪廓變得更清晰了。這些小細節就是讓你的畫看起來立體得從紙面上躍出的關鍵差異！

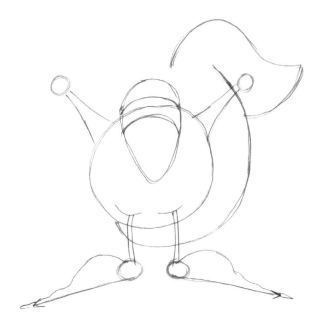

7. 畫出巨大蓬鬆尾巴後方的線條，要注意比較近的那部分尾巴會重疊在後方尾巴的上方，好創造出尾巴本身具有深度的視覺錯覺。畫出鼻子尖端，並加上一些鬍鬚。有注意到我在一邊畫上了三根鬍鬚，另一邊畫上四根嗎？這個技巧叫作非對稱（asymmetrical）。一般來說，我會將事物的其中一側畫得比較不一樣，利用小小的差異創造出一點特色。畫上眼珠，然後要在每個眼珠子裡面畫出反光點。畫大拇指的時候，我會參考我的拇指規則：大拇指通常會指向天空或身體——並不總是這樣，但大部分時候都適用。

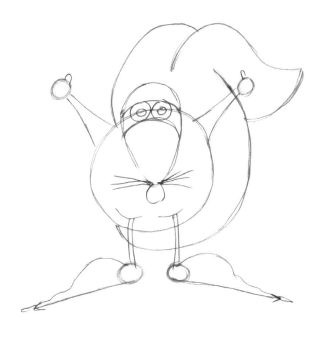

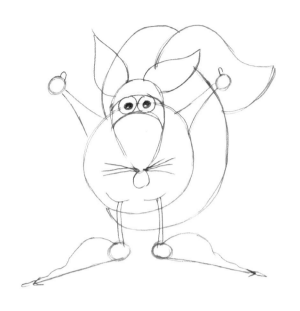

8. 用超酷的 S 形曲線畫出耳朵。將眼睛裡的眼珠子塗黑，反光點的部分留白。眼睛裡的反光有很多功能，它們可以幫助你決定你的角色看向哪個方向，也可以決定光源的方位。反光也會創造出眼睛閃閃發光的錯覺，還有，它們看起來就是真的很酷。

9. 以彎彎曲曲的線條畫出松鼠忍者毛茸茸的質感。質感是一個非常重要且有趣的概念，值得學習。質感就是你的畫作的表面觸感；它可以是樹木的樹皮，鳥的羽毛，又或是松鼠忍者身上的毛。慢慢處理質感的部分，這是你的繪畫創作中相當有趣的細節。

現在將面具塗黑，然後加上背對著拇指、向外張開的其他手指。在耳朵裡面畫上線條，好替松鼠忍者畫出耳輪。人們總說「一張圖勝過千言萬語」，在這個步驟你就能證明這件事了：光是耳朵裡的一條線，就解釋了耳朵的構造。現在是時候開始擦除你所有多餘的線條了——這就是為什麼我總是鼓勵你在開始畫每一幅畫的時候，用鬆散、概略的淡淡線條去畫，因為你最後還是要擦掉一些早期用來塑形的線條。擦掉耳朵、手臂和腿上的多餘線條。鞋子上多出來的線條也要擦掉。

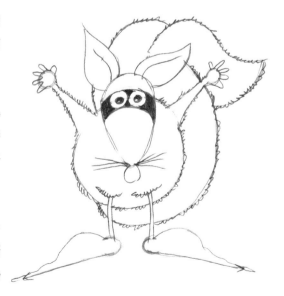

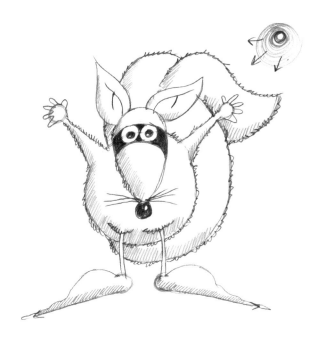

10. 在每個耳朵裡面畫上一條短短的線條，好畫出耳殼。你的耳朵也有像這樣的耳輪和耳殼！接下來決定你的光源要放在哪個位置。這是一個非常重要的步驟，因為它會決定你畫作中的所有陰影會落在哪裡。在所有背對你的光源的表面上，添上一層淡淡的影子。將鼻子塗黑，只留下一個很酷的極小反光點。

11. 在耳朵裡面畫上由深至淺的陰影。這種調和過的陰影會讓耳朵看起來是空心的，而且非常立體。在腳邊的地面上也畫上一些影子，這些陰影叫作投射影子，是被投射在背光處地面的暗影——你可以想一想從釣竿投射出去的釣魚線。在松鼠忍者身後畫上一條視平線，作為背景。

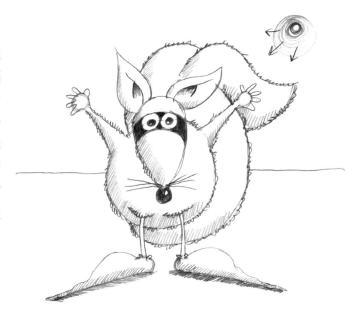

12. 最後一步了！不覺得很好玩嗎？不覺得畫出三維繪畫真是太美妙了嗎？再加上更多層陰影上去，慢慢來，享受這個過程。我已經在我的角色身上畫滿了非常非常淡的彎曲線條，賦予牠低明度的灰色調，好讓牠從背景中突顯出來；此外，我也覺得有了這種全身的色調，牠看起來好看多了。擴大你的投射影子的範圍，然後沿著視平線將天空塗黑，從顏色最深的視平線，越往上就畫得越淡。要確保你將所有縫隙和角落裡的影子都加深了，尾巴下方、腿部下方、耳朵後面，還有大鼻子的下方。

好了！你完成了！舉起你的畫，在你的房間、教室、辦公室或星巴克裡衝刺，雀躍地大叫：「各位先生女士，迎接松鼠忍者陛下駕到！」

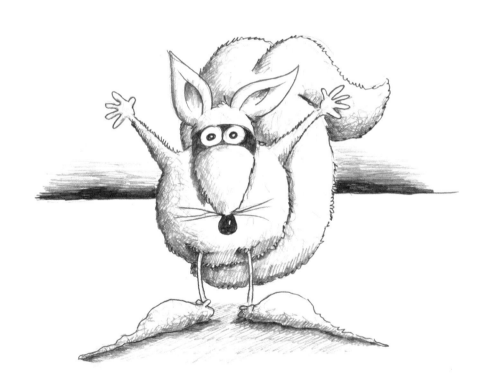

你可以在這頁盡情揮灑創意！

嗶！嗶！嗶！

讓公車載走壓力！

窗外有風景

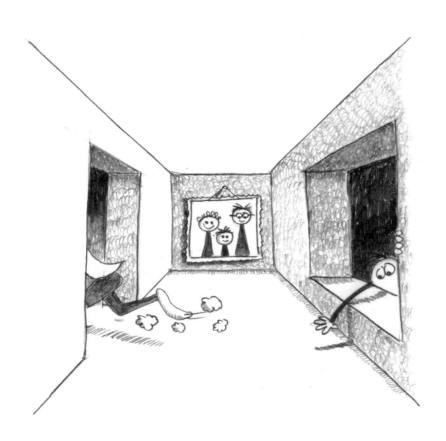

1985 年，我獲選負責主持在美國公共電視台新推出的兒童藝術電視節目。那時候我十九歲，我還記得自己為了初次飛往紐約而興奮不已。製作團隊聚在了一起，發想哪些內容會讓這個美國公共電視台上的兒童系列節目《指揮官馬克的祕密城市》變得熱門。在這些初期的創意腦力激盪中，有一次，我們正在討論舞台布景的設計。稍微集思廣益後，我走向一面牆，在牆面貼上一大張紙，用**單點透視**（one-point perspective）的角度畫出了一個空房間。這是一幅非常簡單、只需要十秒鐘就能畫好的草圖，一個方形加上從四個角向外輻射的線條，就創造了一個供我們想像如何放置舞台布景道具的空蕩房間。製作團隊非常喜歡這幅隨手畫成的塗鴉，堅持要我將它作為這些繪畫系列課程的其中一個主題。最後，它成為了我們製作的六十五集節目中最受歡迎的其中一集！這迷人的兒童系列節目在全美及世界各地播放，從 1985 年直到 1995 年為止。我很榮幸和 1980 年代美國公共電視台最具代表性的人物，如鮑伯・魯斯（Bob Ross）、佛瑞德・羅傑斯（Fred Rogers）、李瓦・波頓（LeVar Burton）等人在同個時代製作節目。一位非常有才華的藝術家麥可・卡萊羅（Michael Calero）看著我這系列的電視節目長大，後來成了為漫威和 DC 漫畫工作的專業藝術家。他真的是美國公共電視台系列節目的超級大粉絲，還為此創作了一幅畫作，名為〈拉什莫爾山上的 1980 年代美國公共電視台代表人物〉。

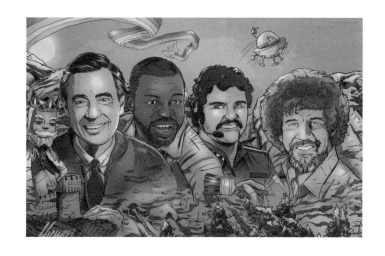

1. 這一課真的是如何運用「單點透視法」的有趣介紹。基本上，單點透視指的就是所有事物都往同一個消失點（vanishing point）匯聚。這很簡單也很好玩！先畫出一個方形。不用費力讓這個方形看起來很完美——看看我畫的，看起來也沒有很完美吧。我真的覺得，有時候以有點波浪形的、不完美的線條畫畫，會創造出非常有趣的卡通風格。

在方形中央畫一個點。這個點將會成為你的單點透視法中事物匯聚的消失點。

2. 你可以用一把尺，或一本小本平裝書、厚紙片、信用卡或借書證的邊緣，畫出創造地板、天花板、牆面等錯覺的傾斜線條。要畫這些線條時，將你的鉛筆放在方形中央的消失點。把這個點作為你的尺旋轉的支點（fulcrum），放好尺後，再慢慢旋轉尺的邊緣，直到它碰到方形的每個角，然後沿著尺緣畫出線條。

3. 以兩條垂直線條，在右邊牆面上畫出一面大窗戶。運用文藝復興十二詞中比例的概念，近的線條會比遠的線條還要來得長。

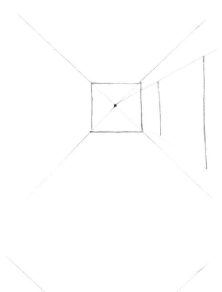

4. 再次將方形中央的消失點當作尺緣的旋轉樞紐。慢慢旋轉尺緣，直到碰到兩條垂直線的頂端，然後畫下窗戶頂部。重複這個動作，把窗戶底部畫出來。擦除任何垂直線多出來的長度。

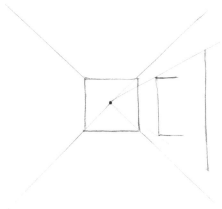

5. 在比較遠那一角的頂部和底部各畫上一條水平線，開始畫出窗戶內部的厚度。

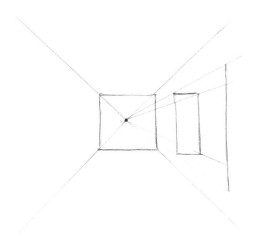

6. 把鉛筆放在透視消失點上，好對齊窗戶頂部和底部的厚度。先畫出輕聲的引導線，然後加深窗戶厚度的邊緣線。現在還不用煩惱要擦除所有的輕聲引導線。

7. 以兩條垂直線畫出開闊的門口。近的那條線要畫得比遠的那條線高，同時也延伸得比較低，這運用到文藝復興十二詞中的「比例」和配置，近的事物要畫得比較大，在紙面上也要畫得比較低。

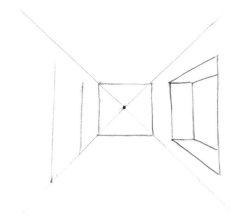

8. 用兩條短短的水平線，開始畫出門口較遠那一側的厚度。

9. 再次將你的鉛筆放在中央的消失點，也作為尺緣旋轉的支點，好對齊門口內部頂端的厚度邊緣線。畫出線條。享受一下，畫上從窗戶伸手探進房間的小人物。你為自己的畫作添加越多有趣、瘋狂又酷的細節，它們就會變得越出色也越獨特。你就是在這個過程中發展出屬於自己獨一無二的繪畫風格的！

10. 擦除你所有的輕聲引導線。加深你所有的邊緣線。在遠遠的牆面上，加上一個滑稽可愛的全家福照片。在從窗戶伸手進房間的小人物手臂底下，畫上一個投射陰影。有注意到投射陰影隨著窗戶、牆面、地板等表面的不同角度產生變化嗎？看起來超酷的，對吧？

為窗邊的小人物再添上一點細節：怪異的頭髮，還有窗戶近處邊緣上的手指。

11. 畫一個從門口衝出去的人物。在人物腿部底下，畫出傾斜的投射陰影，這會創造出人物從地面上抬起腳的錯覺。

調整你畫面的第一層明暗。請注意，這是這本書中唯一具有許多光源的一課。你能確認這些光源都在哪裡嗎？讓我們開始替後方的牆面和窗戶的厚度畫上影子。

12. 耶比！最後一步了！在跑出房間的人物腳後，畫上一些有趣的動作線條和拖曳的噴射雲朵。門、窗戶和牆壁都補上更細緻的陰影。在裱框的全家福照片邊緣上也畫出投射影子，為畫面創造更多深度。將門和窗戶外面的區域塗黑，以製造出非常強烈的明度對比，讓兩個人物更鮮明。黑色的背景會促使相對較亮的人物從紙面上跳出來。

這就對了！你又完成了另一幅大膽可愛的畫作！花點時間細細品嘗勝利的滋味，在你的椅子上旋轉七次（坐在旋轉椅上會幫助你做到這件事）。現在，衝向你所見到的第一個人，將你的畫攤開在對方手上。什麼都不用說，只要用你巨大、靈動的天才之眼緊盯著對方，展開你的招牌笑容，等著聽聽對方說什麼就行！

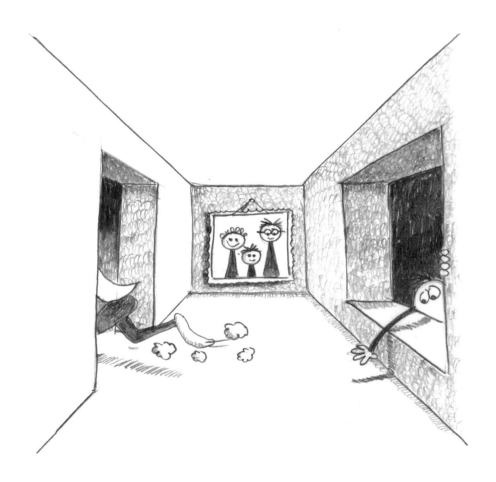

你可以在這頁盡情揮灑創意！

嘩！ 嘩！ 嘩！

讓公車載走壓力！

唱歌的鯊魚

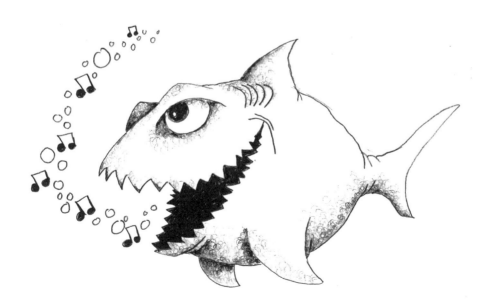

這堂課是受到我在南太平洋潛水時經歷的一場冒險所啟發的。數年前，我飛到波拉波拉島，參與朋友和他妻子航行環遊世界的部分探險旅程。這真是千載難逢的體驗！旅程包括了在深邃蔚藍的南太平洋上航行六週，從波拉波拉島出發，直到抵達東加王國。打開你的 Google 地圖，看看你是否能在地圖上找到這些迷人的島嶼。在旅途中，有幾天我們遭遇了高達 18 公尺的巨浪，也碰上過幾天平靜無波、如水晶般澄澈的海面。在某一刻，當我們已經連續五天都在海上度過之後，我們在庫克群島中一座名為帕默斯頓（Palmerston Atoll）的小島上停留，稍作休憩。我們在那裡受到島上居民的熱情款待，他們的親切好客使我們最後在島上停留了整整一個星期。在我們造訪這座沐浴在陽光之中、四處種滿棕櫚樹，也有著一整片白色沙灘的天堂期間，我和幾個當地人一起去潛水。海水的能見度非常高，你永遠可以看見東西。我記得自己潛到 3 公尺深，抬頭就能仔細清楚地看見水面和我們的船隻底部！我也記得當時看到成群的巨大鯊魚在我們潛下水時環繞著我們。我看到巨大的雙髻鯊和鼬鯊──牠們總共有幾十隻。我當然嚇壞了，但是當地人告訴我這些礁岩地帶有許多魚，所以這裡的鯊魚總是吃得很飽，並不具攻擊性。他們也不記得近來有鯊魚攻擊人類的事件。即使如此，我還是非常緊張，每當這些鯊魚決定要露一下臉，我就靠得離礁岩的岩壁很近，但當地人仍舊全然放鬆地繼續鏢魚，也似乎對於環伺的危險不以為意。

唉呀！我現在想到還是忍不住打寒顫。我必須說，我看見的那些鯊魚真是龐大的生物。我們現在就來畫鯊魚吧！

1. 從一個非常淡的輕聲橢圓形開始，畫出這隻帶著笑容在海中歌唱、有著銳利牙齒的生物。

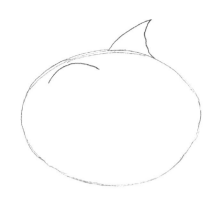

2. 用一條弧線畫出眉毛的位置。再用更多弧線畫出背鰭。

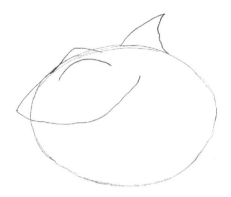

3. 在眼皮上方畫出輕微的凸起，好創造出它的厚度。以一條長長的弧線開始畫出嘴巴的輪廓。不用擔心出現的輕聲線條，你會在接下來的步驟擦除掉它。

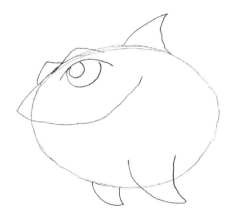

4. 畫上更多細節，讓眼球和瞳孔成形。在眼睛後方再畫上一個重疊的凸起，創造出較遠那一側的另一個眼睛。這裡運用到文藝復興十二詞中的重疊與比例概念。近處的事物會畫得比較大，也會畫在較遠的事物前方。再次運用這些詞彙和概念畫出鯊魚的胸鰭。近的魚鰭要畫得比後方的魚鰭還要大得多。

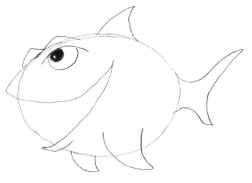

5. 將具有鋼鐵般色澤的瞳孔塗黑，只留下一個小小的白色反光點。反光點是很棒的細節，可以為筆下的角色增添風格和表情，也可以決定光源和這個角色正看去的方向。為鯊魚喜愛社交而展現的露齒笑容再增添一些細節。替下唇添上厚度。畫上後方的尾鰭。你可以盡情誇大這裡的魚鰭，要畫得很大或畫得很小都隨你 —— 這是你的畫，你有權決定你的角色該長多大！

6. 用一條曲線畫出嘴巴的厚度。這會創造出一張在前縮透視下很棒的大嘴巴。擦除輕聲線條。加深外部的輪廓，在魚鰭後方和尾鰭上都畫上小小的皺褶。皺褶是強化重疊效果的有趣方法，它也會為你的畫作添上許多特色。

7. 享受一下，為鯊魚加上非常多的鋸齒狀牙齒吧！再用五條弧線畫出魚鰓。現在是時候調整明暗了！我們最愛明暗變化了！決定一下你想要將想像中的光源擺在哪裡。我已經把我的光源擺到右上方了。

開始在背對想像光源的地方畫上第一層陰影，在眼睛下方及後方眼睛上添上一層淡淡的暗度。在鯊魚的底部和較近的魚鰭邊緣上繼續畫上你的第一層陰影，然後將後方的魚鰭描得稍微深一點，因為它藏在身體下方，而身體擋住了光源。

8. 最後一步了！耶嘿！慢慢來，享受一下為你的下一層陰影補上細節的過程。將影子從最暗的地方上到最亮，調和眼睛、身體和魚鰭下的明度變化。將嘴巴塗黑。來點樂子，畫出開心歌唱的鯊魚嘴巴裡吐出的許多氣泡和音符。

你畫好啦！完成！用你的雙手將這張紙高舉在頭上，以相當大聲、熱鬧的鯊魚吐泡歌聲，向這個世界展現你驚人的速寫！我還準備了一個額外的挑戰給你：再畫另一幅原創的鯊魚鉛筆畫，在上面為「帕默斯頓島上的人們」親筆簽名，並寫給他們一些來自三十年前曾造訪過他們天堂般島嶼的漫畫家的祝福。告訴他們一點關於你自己的事，以及你和我一起參與的繪畫學習之旅。一定要將我的祝福寄給他們！到你所在地附近的郵局，以適當的國際郵資寄出這幅畫。請寄到：

地球南半球南太平洋庫克群島帕默斯頓島藍色小屋
帕默斯頓島上的人們　收

我還有另一項特殊的挑戰要給你：在 Google 網頁上搜尋「帕默斯頓島上的人們」然後讀一讀，去發現這特別小島社群的種種細節吧！

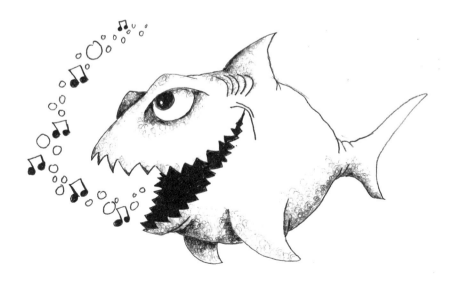

你可以在這頁盡情揮灑創意！

嘟！
嘟！

讓公車載走壓力！

方塊大塞車

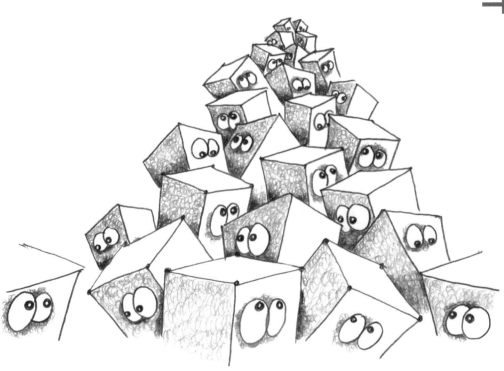

在成長過程中，我最喜歡的卡通是《摩登原始人》（*The Flintstones*）和《岡比》（*Gumby*）系列。到現在我還會唱《岡比》的主題曲，或至少還會唱這一段：「他也可以和他的小馬夥伴波奇一起走進任何一本書裡／岡比就是你的一部分如果你有著一顆心。」如果你不自覺笑起來跟著哼，那麼你也和我一樣，已經是為人祖父或祖母的年紀了！

《岡比》系列中，我最喜歡的角色就是方塊頭兄弟（Blockheads）。你還記得這兩個可怕的小傢伙嗎？他們老是惹上麻煩！在這一課出現的方塊人，靈感就是來自《岡比》中這些黏土動畫角色。找點樂子，上 Google 網頁搜尋「岡比」、「波奇」和「方塊頭兄弟」吧。

1. 畫出兩個彼此相對、位於同一水平的引導點，開始畫出前縮透視的第一個方塊。

2. 將你的手指放在這兩個點的中間，然後在你的手指上方及下方都各畫上一個點。

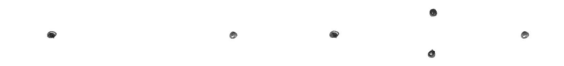

3. 畫出一條線將所有的點連起來，形成一個前縮透視的方形。前縮透視是重要的文藝復興十二詞之一，也就是透過壓縮或扭曲一個形狀，創造出畫面中一樣東西比另一樣東西更近的視覺錯覺。我知道在這本書裡，我已經一遍又一遍地教過你好幾次了。事實上，在我所有的書、電視節目、線上直播還有學校集會的演講中，這個重要的概念我已經一遍遍地教過上千次了。文藝復興十二詞就是那麼重要。要畫出三維空間的任何事物，這些概念不用到其中一個或甚至更多個，是不可能的。

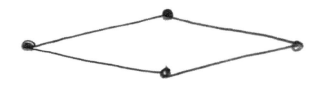

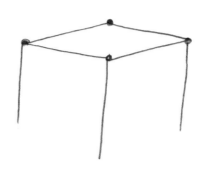

4. 在方塊的每一個角都畫上垂直線，中間那條線要
畫得比其他兩條更長，同時運用文藝復興十二詞中
的比例和配置的概念。越近的物品，在紙上就要畫
得越大越低。

5. 在最近的方塊上加上一
對交疊的有趣眼睛。方塊
頭兩邊再各畫上一個前縮
透視的傾斜方形。

6. 為這兩個方塊夥伴補上細節。要注意我們是如何把這兩個方塊塞
在第一個方塊後面的，運用一下文藝復興十二詞裡的重疊概念。

7. 在這些方塊之中，再畫一個靠向後方的方塊。這就是所謂的轉換觀點（changing the perspective）或視點（Point of view）。為了要創造出向後靠的錯覺，先畫出離我們比較近的方塊的角，然後將頂部組成這個角的兩條線，平緩地往下延伸。

8. 為中間這個向後靠的方塊補上細節，然後享受一下，畫上更多往不同方向傾斜、眼睛看向不同方向的前縮透視方塊吧。這會為我們方塊夥伴所製造的大塞車添上有趣的混亂元素！

9. 再畫上更多方塊。更多！還要更多！哇嗚！注意看我如何讓另一端的方塊堆變得越來越小、越來越少，創造出一整條道路堵塞的錯覺。

10. 在遠處補上最後幾個方塊，越往後退，這些方塊就變得越來越小。運用一直以來都非常重要的文藝復興十二詞概念：比例。

11. 讓我們在右上方放置一個想像的光源，接著為我們每塊笨拙的方塊夥伴在背光面畫上一層陰影。

12. 最後一步啦！皇家小號請奏樂！叭——叭叭叭叭——！將所有方塊的邊緣加深，補上細節，也加重所有彼此重疊的方塊之間和方塊後方的陰影區。在所有微小的縫隙和角落補上陰影，這會帶來非常強烈的視覺效果，讓這些方塊從二維的平面紙上跳了出來，形狀更為分明，也和其他的方塊區分開來。

你又上完了一堂超酷的創意三維繪畫課！你現在的學習運勢強強滾！以超級引人注目的姿態，在你的房間、教室或辦公室哼著皇家奏樂的音樂昂首闊步，秀出自己大膽可愛的畫作，徹底向大家宣告：「聽好！聽好！正式宣布我就是真正的創意三維繪畫天才！」

袋鼠母子

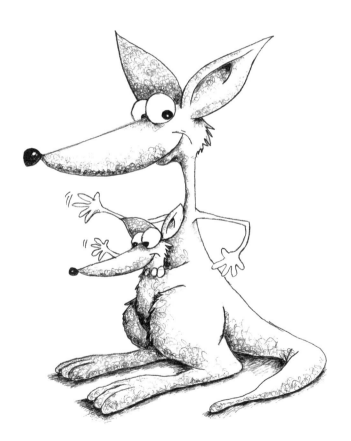

這堂有趣的袋鼠繪畫課，是受到我在澳洲的一次教學之旅所啟發的。我在美國公共電視台的節目《指揮官馬克的祕密城市》在世界各地都非常受歡迎，尤其是在澳洲。我記得當自己受邀到澳洲進行全國巡迴，教我的年輕粉絲如何畫畫時，我感到非常興奮。這場巡迴的其中一個贊助單位是澳洲安捷航空，在我巡迴至每一座城市時，飛行員都會邀請我到駕駛艙看看，觀賞機艙外的實際景色。我愛極了！我知道這聽起來不太可能，但這是發生在 1990 年代早期的事。在這長達一個月的小學講座教學巡迴中，我造訪了澳洲的多個城市，包括雪梨、墨爾本、布里斯本和達爾文。在這場巡迴中，我有了許多特別的回憶。我曾經在澳洲海洋世界教一萬個小學生如何畫海豚，當時我站在巨大的海水潟湖前方的舞台，身後還有海豚在跳躍和嬉戲！在那場演出過後，我坐上海洋世界的直升機，前往下一場名人活動。途中，飛行員的聲音透過耳機傳來，告訴我往下看。我屏住了呼吸。在我們底下的是上百隻於美麗的澳洲鄉間跳躍的袋鼠。飛行員見我這麼開心，又花了點時間在袋鼠上空迴旋了幾次。這是個多麼令人驚豔的下午啊！自從那次之後，我就愛上了畫袋鼠。我們現在就來畫一幅袋鼠吧！

1. 先用一個輕聲的圓畫出袋鼠的頭部。

2. 描出一條長長的弧線，好畫出袋鼠的身體。
畫出脖子的粗度。

3. 畫出肚子。我們會在接下來的步驟中畫出這隻酷袋鼠的育兒袋,還有育兒袋裡的寶寶。

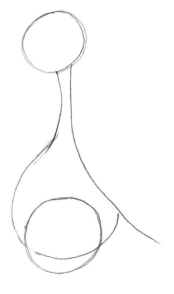

4. 用一個大大的輕聲圓形畫出近處的腿。注意這個圓的位置要比身體稍低一點。

5. 在近處的腿部後方畫出另一個較小的輕聲圓形,好畫出另一隻腿。

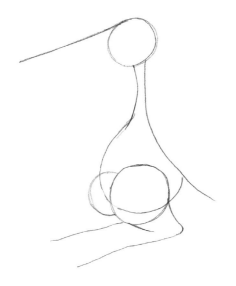

6. 現在真正有趣的來了！用輕聲的引導線畫出大鼻子和巨大的腳。把近處腿部的粗度畫出來。將後面的腳畫得比前面的腳小一點，位置也高一點。這個技巧叫作配置（我們會在下個步驟運用到更多這個詞彙）。

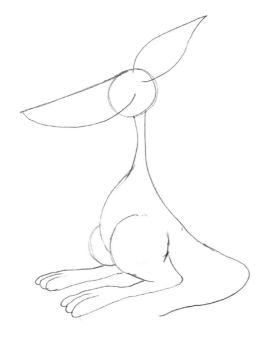

7. 用一條長長的 S 形輕聲曲線畫出近處的那隻耳朵。畫出大鼻子的細節，以及彼此重疊的腳趾頭。注意最近的腳趾要畫得比較大，越遠就要畫得越小並重疊在後方。這個技巧運用到文藝復興詞彙中的比例和重疊概念。這些長達五百年歷史的繪畫文藝復興詞彙一共有十二個，在本書有趣的繪畫課中，我們陸續運用到許多其中的概念。我們現在就來應用另一個詞：「配置」。將尾巴畫得朝向自己彎曲，把較近的尾巴末端畫在紙面上較低的位置。「配置」指的是將事物畫在紙張表面上比較低的地方，好讓它們看起來比較近。擦除腿和肚子上的輕聲線條。

8. 畫出手臂，再以小的輕聲圓形畫出手的形狀。記得要將近的手臂畫得稍微大一點，讓它顯得離你比較近。將後方的耳朵畫得比前方的耳朵更小一點，並朝向不同方向傾斜。這會為你的畫增添一點風格。替尾巴加上一點粗度。

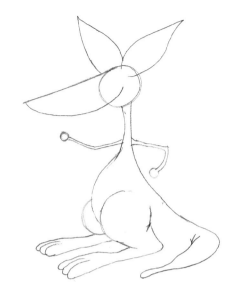

9. 在耳朵內部畫上表示厚度的弧線。耳朵的這部分稱為耳輪，你的耳朵也有這樣的耳輪線條！你的狗和貓也有！但你的金魚沒有。畫上眼睛，記得近處的眼睛會稍微大一點，而且會重疊覆蓋在較遠的眼睛上方。畫出育兒袋和袋鼠寶寶的位置。我之所以將這一課取名為〈Kanga the Kid〉，是因為我很喜歡頭韻*；但是，袋鼠寶寶實際上是以「joey」這個詞指稱的。運用拇指規則（畫拇指時通常會讓拇指指向天空或身體）畫出手指。完成呈錐形的上半段尾巴。

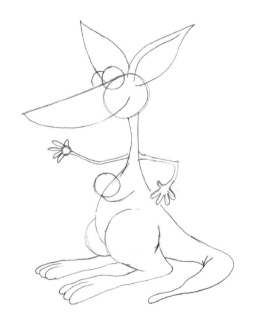

* 頭韻為西方詩歌中常用的押韻形式，指的是一行韻文或一首詩中有好幾個詞的首個字母發音相同，不斷重複而形成韻律。本課程原文「Kanga the Kid」，kanga 與 kid 在此即形成頭韻。

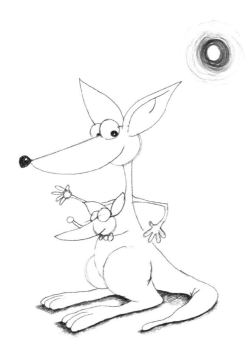

10. 畫出耳朵的細節，也就是耳殼。沒錯，你的耳朵也有耳殼！擦除袋鼠臉上和袋鼠寶寶身上的輕聲線條。將眼睛的瞳孔塗黑，並加上有著反光點的鼻子。為袋鼠寶寶畫上更多細節。將你想像中的光源放在右上方。

在背對光源的地方，沿著尾巴和腳，在地面上畫上投射影子。砰！這個細節立刻就將袋鼠的雙腳立體地牢牢定在地面上！現在，我們來將袋鼠的其他部分也立體起來，從紙上躍然而出吧。

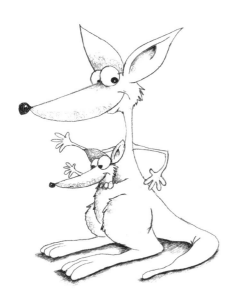

11. 加深袋鼠寶寶的線條，並加上更多細節。在耳朵、大鼻子、肚子和腿上等背對光源的地方，畫上你的第一層陰影，不要一開始就畫得太深。在袋鼠的頭部後方、肚子和腿上添上一點毛髮的質感。我們再加上一處細節，在袋鼠的笑臉上畫上皺褶的輪廓線（contour lines），這會為袋鼠增添更多表情。畫出下唇，它會重疊在與脖子相連的下巴上。

12. 好玩的最後一步！為這幅畫加深陰影！

太棒了！太傑出了！做得好！你已經和我一起完成了另一堂超酷的三維繪畫課！跳起來，抓著你的畫作，開始興高采烈地在你家、你的教室、辦公室或星巴克裡模仿袋鼠跳躍，一邊向每個人展示你的畫作，一邊以你最棒的袋鼠嗓音開心地大喊：「跳、跳、嘿！跳、跳、嘿！我在此宣布，我驚人的藝術將蔚為流行！」

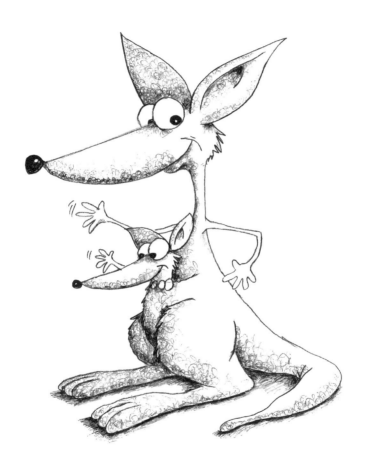

你可以在這頁盡情揮灑創意！

噗！
噗！
噗！

讓公車載走壓力！

哥吉拉寶寶

這堂課的靈感來自我在 Zoom 每日線上直播繪畫課中的一位學生。每個平日的美國中部時間下午三點，我會和一群六到十八歲的學生在 Zoom 上直播。我們都很享受創作的過程，一面學習三維繪畫，一面發揮我們的想像力創造冒險故事。我的其中一位學生叫作堤奇（Teakki），他十三歲，來自佛羅里達。堤奇真是一個認真又開朗的學生，他每天都會在我們的 Zoom 課程上迅速出現，總是會蜷在一張巨大、墊得又厚又軟的棕色沙發上，膝蓋上擺著一本素描本。我每天都告訴他，他在那張鬆軟且極度舒適的沙發上還能保持清醒，實在很讓我佩服！他就是很愛畫畫，尤其是畫哥吉拉。在每一堂我們一起直播的繪畫課，他總是會加入一些哥吉拉的特徵或將它們作為參考。在其中一堂開放學生提出要求的星期五課程中，我邀請所有學生提議，決定我們今天要畫什麼樣的主題。堤奇不懈且熱情地要我連續幾週都以哥吉拉為主角進行繪畫。最終他以這歡樂願望的強力攻擊*說服了我，我心軟地畫了這隻哥吉拉寶寶。從此，它便成為我的 Zoom 直播課程中最受喜愛的一堂課之一！

1. 用一個輕聲的圓形，畫出哥吉拉寶寶身體的形狀。

2. 再畫兩個更小的輕聲圓形，作為頭部和較近那條腿的形狀。

*「強力攻擊」原文為「sheer force」，為寶可夢遊戲第五世代的特性之一，又譯為「強行」。

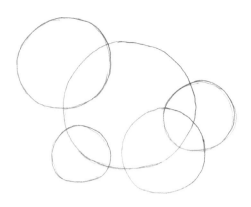

3. 現在,再畫兩個輕聲的圓形,好畫出後腿和尾巴的形狀及位置。

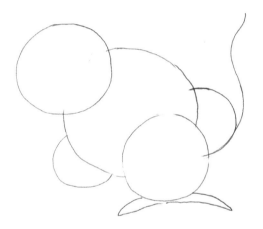

4. 擦除在哥吉拉寶寶臉上和雙腿上多餘的輕聲線條。這會創造出近處的腿位在身體前面,而身體又在另一隻腿前面的視覺錯覺。我們在這裡所運用到的,是重要的文藝復興十二詞中的重疊。「重疊」意指將某一樣事物或事物的一部分畫在另一樣事物前面,好讓它顯得比較近,讓你畫作中的事物在視覺上的推拉關係變得明確。現在開始畫腳吧,先畫出較近那隻腳的前爪。

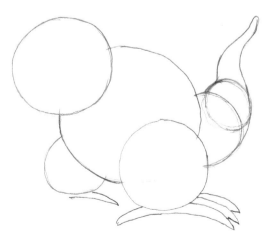

5. 在近的腳上再畫上兩隻爪子,再次用上重疊和比例的概念,好讓這兩隻爪子看起來比較遠。開始畫出後腳的位置,先畫上一隻爪子。畫出尾巴的粗度,並為它加上更多細節。

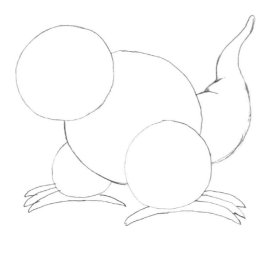

6. 在遠的腳上再畫上兩隻爪子。這些爪子彼此重疊，而且越後退就越小。擦除尾巴上多餘的線條。

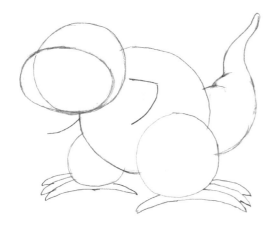

7. 用一個輕聲橢圓形，畫出你的哥吉拉寶寶臉的形狀。畫出你的兩隻手臂會在的位置。

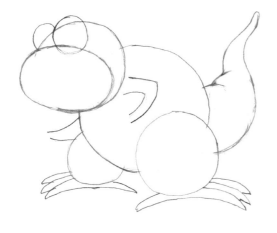

8. 擦除臉上多餘的線條。畫出眼睛，注意要把近的那隻眼睛畫得明顯比後方的眼睛還要更大。想起來我們在這裡運用到文藝復興十二詞中的哪個重要概念了嗎？沒錯！就是「比例」：近處的東西總是要畫得比較大，好讓它們看起來比較近。現在，畫出手臂的粗度。

9. 替牠的手畫上爪子，然後畫出瞳孔的形狀。擦除眼睛周圍多餘的輕聲線條。畫出哥吉拉寶寶可愛的小小微笑。

10. 擦除臉上的多餘線條。畫上背鰭這個超酷的細節。讓我們張開嘴巴，好讓哥吉拉寶寶能說聲「哈囉」，或是：「嘿，把我的畫筆還給我！」

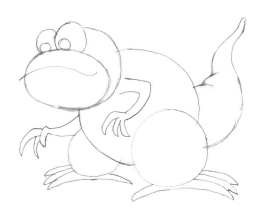

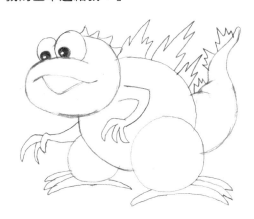

11. 現在我們真的要來增加更多細節了！讓我們在牠的頭、背部、尾巴和腿都加上一堆鱗片。畫出牙齒和嘴唇厚度這些細節，然後將嘴巴塗黑。是時候該決定你想像中的光源該擺在哪個位置，好開始調整明暗。我納悶自己在這一課要將想像的光源擺在何處。放在右上角吧，正如同我五十年來一直做的一樣！（救命！我陷入了重複光源位置的輪迴！）開始在背對光源的地方，輕輕畫上你的第一層陰影。

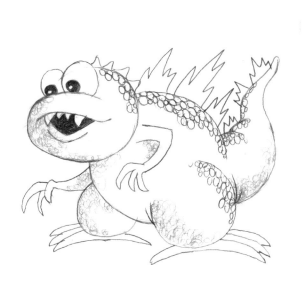

12. 最後一步了！最後一步了！耶比！享受一下，再加上幾層讓畫面輪廓更明確的陰影。務必要將陰影從最深調和到最淡，因為所有被影子覆蓋的表面都是圓弧形的，這些表面也朝向光源彎曲。看看我在哥吉拉寶寶的腿、尾巴、身體和臉上調和過的陰影，讓這隻哥吉拉寶寶真的從紙張表面上立體地跳出來了！當你在地面上加上暗暗的投射影子，就創造了更多的深度。為背鰭增添點明度變化，鱗片周圍也細緻地塗黑。這種將鱗片周圍塗黑的細微差異，會為你的畫作帶來非常大的效果。

噹噹！你又做到了！你完成了另一堂了不起的繪畫課！做得好！現在，你知道該怎麼做：抓起你的畫，站起來，伸伸懶腰，快速地吃口點心，然後在你家、教室或辦公室跑起來，向每個人展示你成功的哥吉拉寶寶畫作！

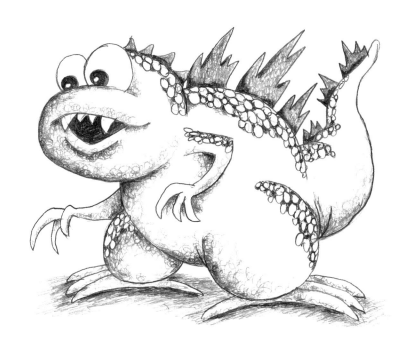

棉花糖入口

自從我長得夠大、可以手握一枝鉛筆開始，我就一直受到蘇斯博士（Dr. Seuss）的書籍鼓勵而投入畫畫。我最喜歡的希奧多·蘇斯·蓋索（Theodor Seuss Geisel，也就是蘇斯博士）作品，是他著作當中的一幅畫，描繪一條沿途有著鑰匙形狀入口的走廊。在我寫到這件事時，儘管我非常努力地回想，卻還是想不起來這幅畫是出現在哪一本書裡。我想那本書有可能是《羅雷司》（The Lorax）或是《你要前往的地方！》（Oh, the Places You'll Go!）。在我的個人書房書架上，我收藏了上百本的圖文書，當然，當我要尋找這特定的兩本書時，我找不到它們！唉呀！我建議你把這兩本書都買下來。〈棉花糖入口〉這一課的靈感就是來自於這兩本書的其中一本，而另一本將會激發你畫出更加奇幻的蘇斯風格繪畫！

1. 讓我們先從一條輕聲引導線開始吧，將線條畫得稍微向左傾斜，也就是畫面中的西北方向。

2. 在你的引導線接近右側底端的地方，用垂直的輕聲線條畫出主入口邊緣線的位置。

3. 在離右側底端有些距離的左側，畫出另一條垂直線條，好創造出主入口的寬度。因為比較遠的關係，這條線會畫得短一點，也就是文藝復興十二詞中比例的概念。

4. 畫上可愛的弧形拱門形狀，主入口的頂端
就完成了。

5. 從主入口較遠那側的底部角落，畫一條向
右傾斜的輕聲引導線，在畫面中是朝向東北
方的方向。

6. 隨著這條輕聲引導線，畫出主入口的厚度
邊緣線。注意一下，這條厚度邊緣線的彎曲
度要和拱門形狀一致，然後在朝向頂端時發
展到視線之外，線條就消失了。我就是很愛
畫入口厚度時所創造的這種視覺錯覺！來點
樂子，創造出入口的厚度吧，也為畫面再加
上更多個入口！

7. 沿著底部往東北方延伸的輕聲引導線，畫出朝頂端彎曲的垂直線條，開始描繪下一個入口。

8. 從第二個入口的底部角落，畫上一條朝西北方向傾斜的線，創造出入口與入口間的走廊。

9. 從底部往東北方向延伸的引導線往上畫出一條垂直線，作為第二個入口的厚度，這個入口就完成了。第二個入口的厚度要比第一個入口略窄一點，也就是再次運用到文藝復興十二詞中的「比例」概念（近處的事物要畫得大一點）。在往東北方延伸的底部引導線再往上畫出另一條垂直線，開始創造第三個入口。有注意到越往走廊內部延伸，入口就變得越小嗎？很酷，對吧？

10. 是時候來找更多樂子了！讓我們加上幾個淘氣的棉花糖角色吧！畫出棉花糖頂端傾斜的前縮透視圓形，它們正從入口後方探出頭來偷看。畫上棉花糖傾斜的邊線，將它們藏在入口邊緣線的後方。我們正運用到重要且有力的文藝復興十二詞中的重疊概念。開始畫出另外兩個超酷人物的外型，他們也正從入口探頭偷看。

11. 讓我們在這幅畫中瘋狂發揮我們的想像力吧！繼續加上更多個狂熱的偷窺棉花糖。替它們畫上眼睛，記得近的眼睛要比遠的那一個稍大一點，運用到文藝復興十二詞中的「比例」概念（近的事物畫得比較大；遠的事物畫得比較小）。開始為內部的牆面塗上影子。把後面的牆塗得非常黑，好創造出非常棒的深度錯覺。替近處的兩個小人物加上細節，包括很酷的頭髮和表情。

12. 最後一步了！我就是愛極了這本創造力繪畫教學書裡這些最後的步驟！在兩個超酷小人物的下方，謹慎地畫上地面的投射影子。這些投射影子的傾斜角度要和入口底部的角度一致，在畫面中朝向東南和西南方向。沿著內部走廊底部畫出投射影子，注意看，這個細節讓牆面真的看起來更清晰了。在走廊的頂端區域再加上更多細部的陰影，越往上陰影就調和得越深。在偷窺的棉花糖下方的牆面上，畫上它們投射的影子。

噹噹！你又再次征服了這張扁平的二維紙面，創造出一幅超酷又有趣、連細節都充滿活力的三維繪畫！快，抓起你的畫衝向你的電腦印表機或影印機！（在你父母親的同意下）印個十份！在你家、辦公室、教室、圖書館、教堂、清真寺或猶太教堂，發放你才華洋溢的藝術作品並快樂地宣告：「今天是你們非常幸運的日子！這裡有一幅以我的繪畫天賦所完成的藝術傑作，免費！將它裱框、掛起來並熱愛它！」

奇幻美人魚

自從迪士尼的《小美人魚》在 1989 年首次於電影院上映後，它一直是我最喜歡的經典動畫電影之一。我之前的學生中有許多人後來都成為了迪士尼工作室的動畫師，致力於製作驚人的動畫長片，諸如《獅子王》、《泰山》、《花木蘭》、《美女與野獸》、《大力士》、《變身國王》等等，這邊只先舉幾個例子。《小美人魚》的繪圖、色彩、故事和歌曲，都神奇地將我和其他數百萬位粉絲送往兼具歡樂與危險的奇幻海底世界。打從看了這部電影之後，我就非常樂於為美人魚畫上隨水流湧動的超長頭髮。這幅畫一直是我在 Outschool 線上平台上最受喜愛的一堂線上虛擬課程！我希望你享受這一堂繪畫課，就像我在創作這幅畫時一樣享受。

1. 輕輕地、鬆散地描出一個圓，好畫出小美人魚頭部的形狀。記得將這些最一開始用來描形狀、定位的線條畫得非常淡，幾乎就像是畫輕聲線條那樣。這些線條就是你的架構線條（building lines），你將會在這些初始的速寫線條上加上其他許多層次的細節。你現在將它們畫得越接近輕聲、越淡，在最後需要擦除的地方就越少。

2. 畫一條連綿的 S 形曲線，好畫出美人魚身體和尾巴的形狀及位置。S 形曲線是你能在生活和大自然中看見、在你身邊流動的優美弧線。S 形曲線就在你身邊，隨時隨地，隨處可見。你畫得越多，你就越會開始注意到這些美妙的弧線，它們出現在樹葉、青草的葉緣、一片花瓣上，或是在寵物的尾巴、朋友的頭髮、一件垂掛於椅子而起了皺褶的毛衣上……現在就看看你的四周。你看得見多少條 S 形曲線？

3. 畫一條向下滑落、淡淡的輕聲 S 形曲線，讓美人魚的身體成形。注意看我是怎麼讓這條線與另一條線呈錐形的，從細長的脖子開始慢慢拓寬成粗一點的腰部，然後再逐漸尖細回去，成為尾巴與身體銜接的地方。這個重要的概念就叫作「錐形」，在你周遭的自然環境中也可以看到它。事實上，我在這些課程中與你分享的大多數詞彙和概念，都是受到自然界中的線條、形狀和形式所啟發。

藝術家經常在許多繪畫中運用到錐形的概念，最常見到的就是動物、人類、樹木和植物。樹木的樹幹部分在接近樹根的地方比較粗，然後就慢慢呈錐形，越往分枝發展就變得越細，到了嫩枝的部位就更為尖細了。看看你的手臂，注意它在肩膀的地方很粗，往手肘方向逐漸變細，到手腕又變得更細。看看你的腿，靠近屁股的部位比較粗，然後往膝蓋逐漸變得比較細，到腳踝就又更細了。錐形是一個非常有力又有效的工具，善加運用就能很好地形塑你的繪畫。

4. 開始畫出蜷曲尾巴的細節，先畫一個前縮透視的圓形螺旋。要記得，「前縮透視」指的是壓縮和扭曲形狀，以創造出事物的一部分比另一部分更近的視覺錯覺。所以務必要壓縮這個形狀，讓它看起來比較像是一個纖細的橢圓形，而不是一個扁平的螺旋圓形。

5. 喔看看！我們再次用到錐形的概念了！你看，許多繪畫當中都會大量運用到錐形！以一條錐形的邊緣線畫出蜷曲尾巴的形狀。

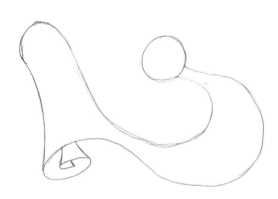

6. 以曲線畫出尾巴頂端的邊緣線，將這條線畫得比你以為需要的還更彎曲。我是「越彎曲越好」這個信念的忠實信徒！請記得，我們正在創造這條尾巴往背對你的方向蜷曲的錯覺，所以這裡的曲線很重要。現在，畫上像「躲貓貓」的尾巴厚度線條。這些躲貓貓線條超級重要，也是初學者最常忘記要畫的線條。注意看這些微小的線，一旦畫上了，就真的讓你的畫作立刻從紙面上立體地躍然而出。

7. 從眼睛開始，畫出美人魚的臉部細節。近的眼睛要比遠的眼睛稍微大一點點，這運用到比例的概念，也就是近處的事物，或事物當中比較近的部分，總是會畫得比較大。再次注意看這個小細節帶來了多大的不同，哪隻眼睛看起來比較近，而美人魚又是看向哪個方向。為她畫上可愛的鼻子和微笑。描出她的手臂。啊哈！看！又用到一次錐形了！

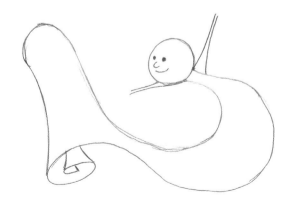

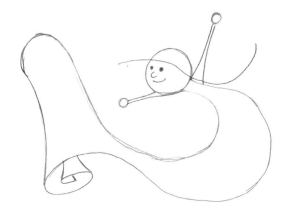

8. 開始畫出美人魚的頭髮，要用哪種線條呢？當然是 S 形曲線！現在用輕聲的、淡淡的圓形畫出雙手的形狀。

9. 畫上更多頭髮，從美人魚的頭上高高地繞過一圈。我將這種造型稱為「貝果」髮型。延續頭髮的線條，畫出第一個迴圈，長度越延伸，頭髮就畫得越尖細。畫上弧線，讓身體成形。再一次地，弧線的彎曲度要畫得比你以為自己需要的還要更多──更多，再更多！我是認真的，把你剛才畫的線通通擦掉，重新畫上彎度至少三倍以上的線。哈！現在看起來好多了，對吧？

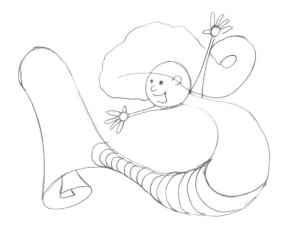

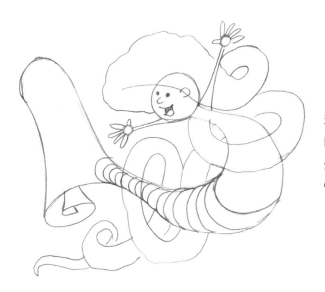

10. 享受畫出長長的迴旋捲髮吧！運用大量的重疊技巧，創造出一部分的頭髮迴旋覆蓋住另一部分的視覺錯覺。有注意到頭髮越往尾端延伸，就慢慢變得越來越尖細嗎？

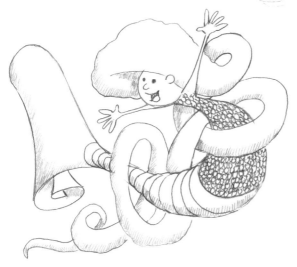

11. 擦除！擦除！是時候擦除所有你不小心畫得太深的初始輕聲線條了！不用擔心，這就是為什麼我們準備了這麼多的橡皮擦！現在，讓我們加點鱗片的細節。我就是愛極了鱗片在魚和龍身上重複的樣子！現在該來調整明暗了，也就是我最喜歡的部分。決定一下你的光源的位置。在背對光源的地方，輕輕畫出第一層陰影。這只是第一關而已，你會需要重複這個動作好幾次。

12. 最後一步了！再加上幾層陰影，在背對光源的邊緣線上要塗得黑一點。這個技巧稱作調和陰影，它會運用在所有彎曲的表面上，像是球面、圓柱，還有美人魚的尾巴！注意到我將所有的角落和縫隙都塗得特別黑了嗎？這種在所有重疊表面下加上的細微陰影，真的讓這幅畫變得非常立體！

恭喜！看看你驚人的〈奇幻美人魚〉！立刻站起來，秀給你見到的第一個人看看。驕傲地宣布：「看看我畫的超棒〈奇幻美人魚〉！」享受地看著他們又驚又喜地倒抽一口氣，然後再尋找下一個人，直到你將這幅精彩的三維畫作展現給六個人看為止！

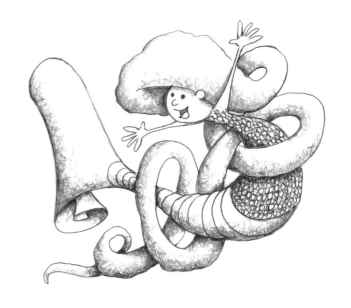

香蕉忍者

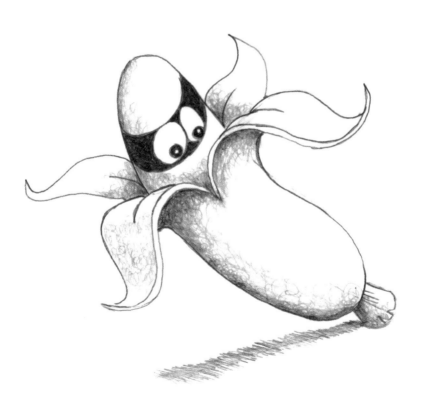

我已經在我的實體現場校園講座上這堂課超過四十年的時間了！在過去兩年，我也在我的 Zoom 線上虛擬校園講座上以「香蕉忍者」為主題授課。這堂課一直深受喜愛。看到學校禮堂裡的上百位學生朝向我舉起他們的畫作，因為學習繪畫而開心快樂地歡笑，一直都很令我激動！有時候 —— 這並未如我所希望地經常發生 —— 我有很棒的機會可以作為焦點駐校藝術家，在同一所學校待上整整一週。這一切始於一場舉辦於加州洛杉磯的小學校長國際大會。我當時正在我的藝術家展位上呈現我的校園講座節目，為經過的十幾位校長畫出大型漫畫。其中一位校長，也就是來自阿拉巴馬州費爾霍普小學的比斯利先生（Mr. Beasley），對於我的繪畫，以及讓全世界的孩子知道繪畫有多麼有趣的任務感到非常著迷。他和我聊了超過一個小時，隔週便邀請我到他的學校擔任一週的焦點客座駐校藝術家。

我之前從來沒有做過像這樣的計畫，對於這個挑戰感到有點緊張，但也非常興奮！後來這成為了非常美妙的一週。當週快結束時，我和一群熱心的志工家長煞費苦心地將每位學生的畫作剪下來，黏在小型的風扣板平面上。接著我們將這些超酷的立體三維圖像有策略地橫放在一幅 1.2 乘 1 公尺的巨大彩色波狀雲圖像上，這些雲的圖像也堆疊在風扣板上。如果你有機會到阿拉巴馬州費爾霍普的話，可以到費爾霍普小學的櫃檯，問他們你能否看一看 2015 年駐校藝術家馬克·奇斯勒的集體創作壁畫。我相信它還展示在走廊的牆面上，去找找那上百隻香蕉忍者和飛翔的翼手龍吧！

1. 從一條淡淡的輕聲線條開始，在紙面上畫出你的香蕉忍者的位置。這條線會作為你的基礎架構，是一條讓你建立整幅畫作的簡單線條。

2. 用一條輕聲線條畫出香蕉身體的形狀。

3. 在中央引導線往下約三分之一的位置畫上一個點。畫出底部香蕉柄的形狀。

4. 用很棒的流動 S 形曲線來畫你的香蕉皮。我們在這本書裡的許多幅作品中都用到了 S 形曲線。當你練習畫 S 形曲線時，你就會開始在真實世界的周遭看見它們。

5. 畫出香蕉皮彎曲的厚度線條。這些厚度線條會為你的畫作增添非常多的超酷三維效果！

6. 從每個香蕉皮的頂端畫出輕聲的傾斜線條。這些線條會成為幫助你畫上更多細節的引導線。

7. 享受一下，以錐形線條畫出每片香蕉皮較遠的那一端。看起來真的開始變酷了，對吧？

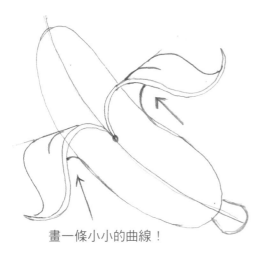

畫一條小小的曲線！

8. 這是非常重要的步驟。我們要加上會造成微小差異的小細節，這會為你的畫帶來非常深刻的視覺效果。首先，在每片香蕉皮底下畫一條小小的曲線。這些線條真的非常短小，但是看看你的香蕉皮，它們立刻就從紙面上跳出來了！現在，在每片香蕉皮頂部的邊緣線加上更多製造細微差異的曲線，創造出非常酷的重疊效果。同樣的重疊曲線，我也會用在畫舌頭的時候，像是畫龍、狗狗、怪獸，以及……嗯，我所畫的大部分角色身上！

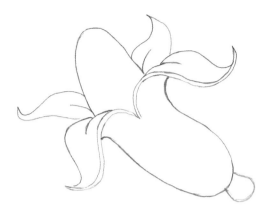

9. 擦除你的輕聲線條。將香蕉的所有邊緣線都塗得更深。畫上後方的兩片香蕉皮,要畫得比較小,同時藏在香蕉身後。注意到我又用到 S 形曲線了嗎?

10. 這幅畫真的要畫出一個超酷的三維角色了!從你現階段的繪畫,你可以自行改變繪畫的目標,將這幅畫變成玉米穗軸上的玉米,或是盛開的花朵比如倒掛金鐘、鳶尾花。讓我們加上彎曲的輪廓線,好畫出忍者的面具。請記得,「輪廓線」指的是在事物上彎曲的線條,用來創造出事物的體積、深度或質感的視覺錯覺。

現在是時候開始進行你調整明暗的程序了。我之所以稱它為程序,是因為對我來說,調整明暗永遠都是一系列的數個層次或關卡。現在這個步驟,會是你畫得相對較淡的第一個陰影關卡。我已經把我的光源放在右上方了(哇真是讓人吃驚,對吧 —— 我總是將我的光源放在右上方,超過四十年了!)。現在,在背對光源的事物表面上,添上你第一層淡淡的陰影。

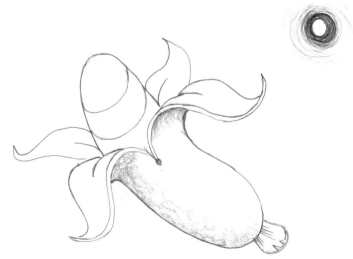

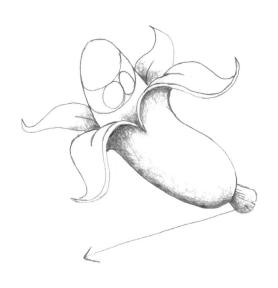

11. 我真的愛極了畫這種圓滾滾的大眼睛，我很確定你一定已經猜到了！畫出香蕉眼睛的位置，近的眼睛要畫得比遠的眼睛大一點，在紙面上也要畫得比較低。這個技巧運用到文藝復興十二詞中的哪兩個詞？我們在之前的課曾經用過，而且我也向你保證我們在之後的課還會再用上？沒錯！你答對了！就是比例和配置！在你的香蕉身上再畫上一層陰影，要特別注意每片下垂香蕉皮的下方。為了要畫出超級重要的投射影子，現在要畫上方位的引導線。「投射影子」是另一個你在未來所畫的每幅作品中，都會用到的重要繪畫詞彙之一。對，它就是那麼重要，而且運用這個概念真的超級好玩的！

12. 最後一步了！享受這最後一步吧，慢慢來，細細感受為你精彩迷人、深具靈感的香蕉忍者塗黑、描深輪廓、補上細節的時刻！將忍者面具塗黑，加上帶有小小反光點的眼珠子，仔細描繪投射的影子，再將所有邊緣線和細節的顏色加深。

砰！好了！完成了！快點，站起身來！大叫道：「所有同樣住在這棟房子的夥伴們請準備好！我將要再次展示另一幅我所創作、令人屏息的三維繪畫！準備好迎接香蕉忍者！」抓起你的素描簿，在你家、教室或辦公室向每個人秀出你的傑作！

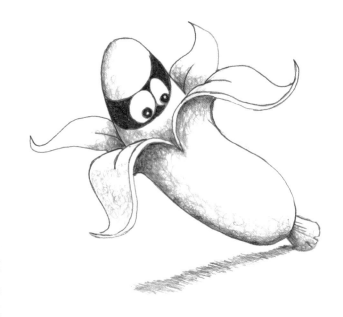

蝙蝠車

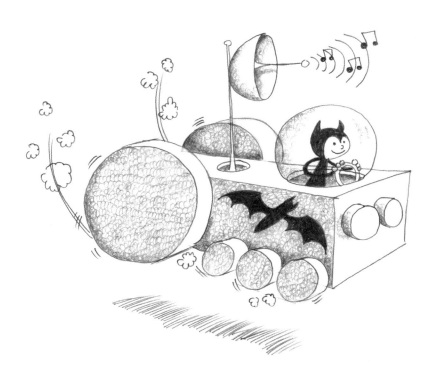

我最喜歡被邀請參與的漫畫展會之一，就是位於華盛頓西雅圖的翡翠城漫畫節（Emerald City Comic Con），每年有超過十萬以上的漫畫及普普藝術愛好者在這四天匯聚在西雅圖會議中心（Seattle Convention Center）。這場精彩的漫畫展會是由一家傑出的娛樂公司「勵展會展公司」（ReedPop）所主辦的，麥可．聶根（Mike Negin）則是每年都會邀請我參與「藝術家專區」的酷傢伙，那個專區的範圍非常廣，涵蓋了諾大的西雅圖會議中心較高的一整個樓層。麥可統籌了超過八百位藝術家，替他們分配展位，協助他們報到和擺攤，還有在基礎上照顧每一個人。這是一項困難又艱鉅的任務，而他數年來都成功地做到了。

　　每年，麥可都會邀請我前去開設提供給全家人一起學畫畫的工作坊。我真的愛極了這一切！想像巨大的會議室裡面坐滿了上百位漫畫展會的出席者，他們身穿各式各樣超級英雄或反派角色的服裝，膝蓋上擺著紙筆，和我一起畫畫！當然，這堂〈蝙蝠車〉一直是個大熱門。這些家庭工作坊變得非常受歡迎，以至於麥可從此都會邀請我參與勵展會展公司所舉辦的漫畫展會；這些展會舉辦於紐約市、費城、邁阿密、英國伯明翰、法國巴黎，還有印度孟買及新德里。假如未來你就在這些舉行有趣活動的地點附近，請務必要來「藝術家專區」找我，和我一起在我的家庭工作坊中畫畫！這一堂課是獻給麥可．聶根那些很酷的孩子們的！感謝麥可．聶根和他的團隊夥伴亞歷克斯．雷（Alex Rae）！

1. 從一條傾斜的輕聲引導線開始，畫出這輛超酷又激進的街道賽車。線條稍微向左上傾斜，在畫面中是往西北方延伸。

2. 畫一條比較短的輕聲線條，稍微往右上傾斜，在畫面中是往東北方向延伸，好創造出這輛蝙蝠車最近的一角。

3. 畫一條稍微向左上傾斜、朝畫面西北方延伸的輕聲線條，作為蝙蝠車頂端最遠的邊緣線。注意到這兩條線稍微互呈錐形，彼此慢慢靠攏了嗎？這裡運用到了文藝復興十二詞中的前縮透視和比例概念。「前縮透視」就是指壓縮和扭曲蝙蝠車的頂部，創造出近處邊緣線看起來比較近的錯覺。「比例」則是將蝙蝠車近處的邊緣線畫得長一點，好讓它看起來比較近。

4. 以一條稍微向左下傾斜、朝西南方向延伸的短線條，完成蝙蝠車的頂部表面。畫出三條從角落往下延伸的垂直線，好畫出車體的角。務必要將中間的線畫得長一點，也就是再次運用到文藝復興十二詞中的「比例」概念。

5. 用朝向西北和東北方向延伸的線條，參考上方畫好的角度，畫出蝙蝠車的底部。

6. 從底部最近的一角畫出一道輕聲引導線，線條要稍微朝左上方傾斜，在畫面中是往西北方向延伸。畫的時候要確保自己將上方已完成的線條當作參考線。你會注意到，在這堂繪畫課中，我們會參考先前所畫的線條所形成的角度來完成許多線條。這就是為什麼在你的每一幅畫中，早期畫好的輕聲引導線是那麼地重要。這些初始的輕聲引導線會決定你的畫作氛圍和它看起來的樣子，也會決定畫面如何在一個非常酷又成功的立體架構裡完美地合成一體。

7. 運用底部的輕聲引導線，描出作為輪胎的淡淡圓形。後方的輪胎會非常巨大，我把它畫得比引導線的位置更低一點，因為我要讓它看起來比小的輪胎更粗壯。

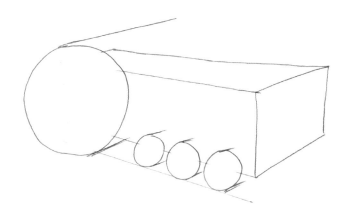

8. 是時候畫上更多輕聲引導線了！將這些線條畫得超級超級淡，這樣之後你要擦除它們就會比較容易。這些線條是從每個輪胎的頂端和底部延伸的，稍微朝右上傾斜，也就是畫面中的東北方向。

9. 畫出輪胎彎曲的厚度。這輛車真的要開始成形了,會變得非常酷!畫上兩個縮透視的圓形作為車頭燈,近的燈要畫得大一點,運用文藝復興十二詞中的「比例」概念。在車子頂部畫一個前縮透視的圓,作為駕駛乘坐的座艙。參考從後輪頂部邊緣畫出的輕聲引導線,畫上較遠那側從車身露出來的另一個後輪。

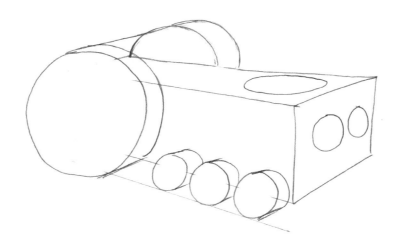

10. 現在這些細節真的讓這輛蝙蝠車的輪廓更為鮮明了!畫出駕駛艙頂端的透明圓罩。在駕駛艙圓罩後方再加上一個更小的前縮透視圓形,好放置天線。將蝙蝠的圖案放在車身側面。畫出車頭燈的厚度曲線。擦除所有多餘的輕聲線條。

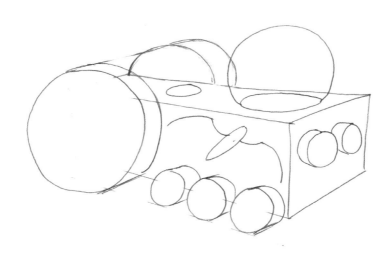

11. 是時候來調整明暗了！哇嗚！我們超愛明暗變化！把你想像中的光源放在畫面右上角。輕輕畫上第一層陰影，記住你之後還會需要再畫上好幾層陰影。第一層陰影需要畫得相對淡一點，因為它只是最一開始的第一關，讓你替所有背對光源的表面添上淺灰的色調而已。為雷達天線畫上更多細節，再畫上駕駛這輛大型蝙蝠設備的可愛角色。有注意到我為駕駛艙和天線的洞口添加了厚度嗎？這個小小不起眼的細節，卻毫無疑問地為我們的三維蝙蝠車帶來巨大的不同！

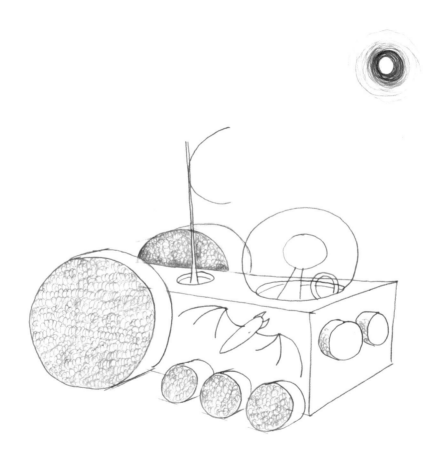

12. 最後一步了！將車身身側的蝙蝠圖案塗黑。替蝙蝠車駕駛、蝙蝠服裝和行進的輪胎畫上更多細節。將雷達畫得更細緻，補上發送的電波線條還有音符（想想冰淇淋車！）。在蝙蝠車底下畫上投射影子，要和蝙蝠車朝東南方向往右下傾斜的角度一致。加上一些輪胎旋轉的動作線條，還有噴射雲朵。務必要將每個噴射雲朵畫成不同大小，這是一個重要的概念，叫作變化。你可以藉由改變每朵噴射雲的大小，創造出具有動態感的動作場景。

做得太好了！這一堂課的難度有點進階，而你仍無所畏懼地征服了它！我感到萬分驚豔！直挺挺地站起來，將你的蝙蝠車舉在自己面前，畫作朝向外面，就像一個行進中的輪胎一樣，然後開始駕駛這輛車，巡迴你的房間、教室或辦公室，一邊向每個人展示你的作品，一邊歌唱：「嗶嗶！蝙蝠車經過！沒錯！我確實畫了這幅完全令人讚歎的畫作，非常謝謝大家！」

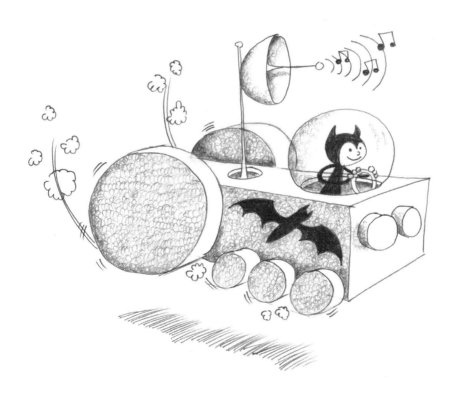

你可以在這頁盡情揮灑創意！

哔！哔！哔！哔！

讓公車載走壓力！

木星上的爵士樂

這堂課的靈感來自於在紐奧良現場演奏爵士樂的街頭藝人！幾年前，我在紐奧良參加一年一度舉行的全美藝術教育研討會（National Art Education Association conference），正在一場藝術教師工作坊中，報告學習繪畫對於學生的核心教育有多麼重要。在全國各地，學校都在強調重要的核心課程科目，也就是科學、科技、工程和數學，他們稱之為「STEM 核心課程」。我和其他的藝術教師一樣，都相信這是項很好也很崇高的追求目標，但是，我們也認為這項核心課程缺乏了最重要的元素。

我們相信對於孩童的教育而言，藝術是相當基本而不可或缺的部分。藝術能教育孩童如何創意思考，想像不同的可能性，也能教會他們如何運用自己的大腦解決問題。藝術家的角色也至關重要，他們能幫助世界處理、理解並轉譯科學、科技和數學等領域的突破。一個完美的例子就是 NASA。NASA 聘僱一整群藝術家，專門負責以視覺化的方式與世界溝通，解釋那些讓我們人類得以探索太空的複雜工程和科學上的突破。這些藝術家為世世代代的人們帶來了未來太空探測的趣味和美好。我們這些藝術教育者相信，藝術（arts）字首的 A 需要被納入，成為「STEAM」這個更合理、更有效，也更有力的核心教育目標。當然，就在我進行報告的那個完美時刻，一群踩著康加舞步伐的爵士薩克斯風樂手恰好在走廊上列隊經過。多棒的一天啊！讓我們用這堂課來慶祝這校園中的視覺與表演藝術吧！

1. 為了獲得創造這堂課的靈感，我登入 YouTube 搜尋「巴黎爵士樂」（Paris Jazz）。喔，真酷！我找到了來自巴黎長達十小時的流暢薩克斯風和鋼琴爵士樂，你也試試吧！登入你的 YouTube，然後搜尋「巴黎爵士樂」。找看看封面有著艾菲爾鐵塔圖像的那一支 YouTube 影片。一旦讓這首柔和的爵士樂從你的電腦喇叭流淌而出，就用一條流動的 S 形曲線畫出薩克斯風的形狀，開始這一堂繪畫課。

2. 用另一條 S 形曲線畫出薩克斯風的上半部，彎曲的弧度要和第一條曲線一致，一邊趨近喇叭的位置一邊向外展開，使兩條線呈現錐形。

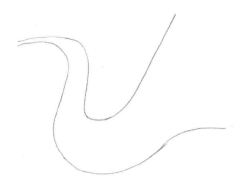

3. 畫上一個前縮透視的圓形，創造出敞開的喇叭口。

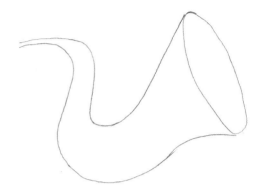

4. 讓我們在這幅畫中再加上一個俏皮的喇叭！從主喇叭的中央位置，畫出兩條逐漸向外展開的線。

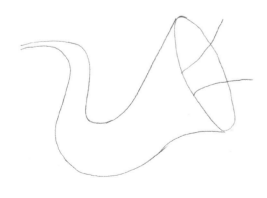

5. 以另一個前縮透視的圓形，完成這多出來的喇叭。運用文藝復興十二詞中的輪廓（contour）概念畫出兩條弧線，好在主喇叭的曲線中創造出支撐喇叭的軸環。畫上喇叭的支柱。

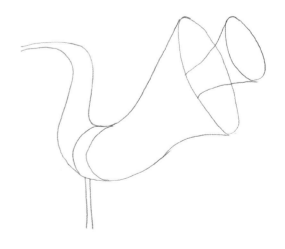

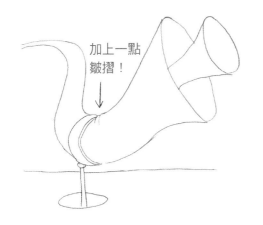

加上一點
皺摺！

6. 擦除主喇叭上的輕聲線條。畫上軸環彎曲的厚度。在主喇叭彎曲的地方加上一些皺褶的輪廓。皺褶是讓你的畫看起來稍微立體一點的絕妙辦法。在支柱周圍加上前縮透視的圓形，創造出一個洞。畫上一條視平線，讓你的視線有個可供參考的背景。

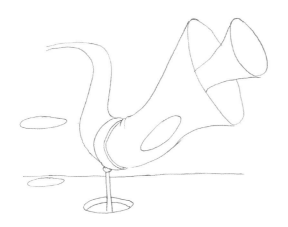

7. 在支柱洞口的後方地面，畫上另一個較小的前縮透視圓形。在這個圓形上方，再畫上一個稍大一點的前縮透視圓形，好畫出薩克斯風樂手站立的舞台。還想要再加上其他超酷的喇叭？當然，有何不可？在主喇叭的下緣，畫出一個大大的前縮透視圓形，這就是另一個喇叭探出來的洞口。

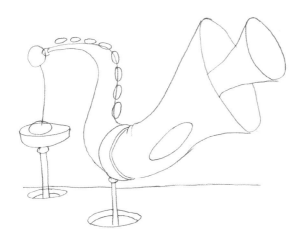

8. 用一排前縮透視的圓形，畫出薩克斯風按鍵的位置。注意一下，這些按鍵往下排列逐步接近喇叭口時，它們就變得越來越大，也就是文藝復興十二詞中比例的運用。這創造出了越大的按鍵就顯得越近的視覺錯覺。畫出樂手的臉、身體曲線和腳。畫上地面上兩個洞口的上緣厚度。為升起的舞台畫上厚度。

9. 來點樂子,畫出彎曲的第三個超酷額外喇叭吧!為喇叭洞口內部增添厚度,也把裡面塗黑。繼續將其他洞口也一起塗黑。為樂手添上更多細節,加上手臂、身軀和腳。畫出薩克斯風按鈕的厚度。

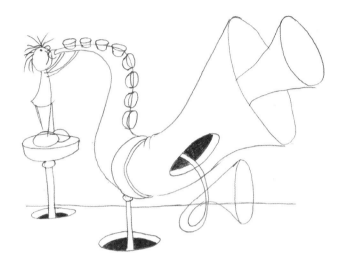

10. 加上樂手的手、襯衫和鞋子等細節。畫上從喇叭口傳出演奏樂聲的動作線。

11. 畫上噴射雲，有的畫得大一些，有的畫小一些，也有的重疊在一起。將噴射雲畫成各式各樣的隨機尺寸，會讓畫面看起來更自然。在右上角的想像光源底下，為所有位於左下的背光表面，畫上你的第一層陰影。

12. 最後一步了！嘟！嘟！嘟！再畫上幾層細緻的調和陰影。我們要將陰影從最暗畫到最亮，因為所有的表面都是有弧度的。彎曲表面上的陰影都是調和陰影，由暗轉亮。將天空的明度在視平線上畫得最深，越往上趨近天空，就變得越淡。享受一下，在喇叭內部和重疊的噴射雲後方，加上所有縫隙和角落的深色陰影。畫上數百個音符！或是像我一樣只畫上十四個也可以。拾起你的畫，從你房間、教室或辦公室的櫃子裡拿出玩具喇叭，一面以你火熱的熱情吹奏，一面四處行進，向每個人展示這幅在木星上歡快演奏爵士樂的畫作！

飛翔的木乃伊

這堂課是受到一群位於阿拉伯聯合大公國杜拜的藝術學院學生所啟發的。我當時是受邀前去的客座講師，負責教授這些大學生，讓他們知道文藝復興十二詞的運用，在創作藝術作品的過程中有多麼重要。為了解釋如何利用前縮透視和輪廓線創造遠與近的視覺錯覺，我在講堂前方的巨大白板上畫出了這幅《飛翔的木乃伊》。學生們為之瘋狂！他們超愛這個騎著魔毯的傢伙。我保證你也會愛上這堂課的！這一課要獻給同為視覺藝術教育夥伴的杜拜大學教授：海瑟‧希普曼（Heather Shipman）、麥特‧吉爾伯特（Matt Gilbert）和達倫‧赫伯特（Darren Herbert）。謝謝你們邀請我和你們的學生分享我對繪畫的熱情！

1. 畫一條朝左上傾斜的引導線，為你的飛翔魔毯定位 —— 不要畫得太斜，只要比水平線再稍微往上傾斜一點點就可以了。以指南針作為參考，我稱這條線為「西北方位線」。

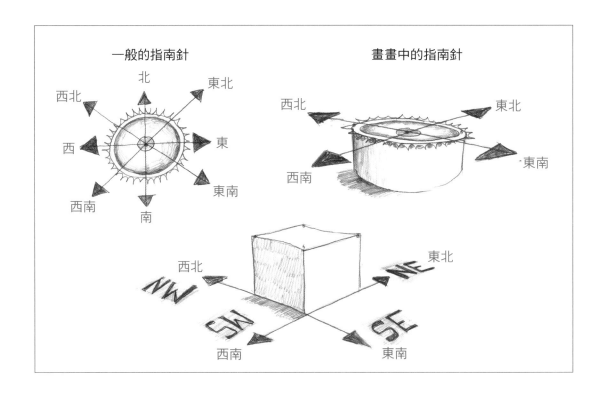

一般的指南針

畫畫中的指南針

北
東北
西北
西
東
西南
東南
南

西北
東北
西南
東南

西北
NW
西南
SW
NE
東北
SE
東南

2. 現在畫上一條朝右上傾斜的輕聲引導線，好畫出前方的角。再次地，不要畫得太斜，只要有一點點角度就可以了。我將這個傾斜角度稱為東北方。

3. 參考你剛才所畫的線條，畫出一條朝左上傾斜，也就是往畫面中西北方延伸的輕聲引導線，作為魔毯的後方邊緣。這條線實際上會和第一條西北方位線稍微成錐形，好讓飛毯的尾端看起來比較窄，創造出朝西北方遠去的視覺錯覺。

4. 以一條朝東北方延伸、稍微往右上傾斜的輕聲引導線，畫出飛毯的尾端。這條線的傾斜角度要和前方的東北方位線一致。

5. 開始畫出魔毯捲成螺旋狀的有趣前端吧，以前縮透視畫上一個螺旋的形狀。

6. 畫出前方螺旋上緣的頂端厚度，這條線要和底下的東北方位線呈錐形。有注意到這一步立刻創造出捲起部分較粗的那端，看起來比較近的視覺錯覺了嗎？這正是因為我們運用到了文藝復興十二詞裡的比例：近的事物要畫得比較大。

7. 畫出尾端捲成螺旋狀的部分，線條稍微呈波浪形，讓它看起來像是在風中翻飛的樣子。

8. 同樣以稍微呈錐形的線條，畫出尾端螺旋的厚度上緣，好讓比較粗的那端看起來比較近，也就是再次運用重要的「比例」概念。

9. 好，這是很大的一步，我們要加上許多細節。準備來點樂子囉！在毯子兩端的前縮透視螺旋中，每條彎曲線條的上緣和下緣，都畫上一個引導點。這會幫助我們在下一步畫厚度時找到正確的位置。

擦除你先前畫的輕聲引導線。我們在這一步驟再次提醒，每次在開始畫一幅畫時，要以非常淡的輕聲線條為事物定位、描繪形狀，因為我們最終都會擦掉這些線條。為你的毯子加上稍呈波浪的波動邊緣線，創造出被風吹動的動態感！在毯子兩端捲起的部分，繼續畫上一些小小的皺褶輪廓線。注意，這很重要：不要忘記以短短的弧線，為捲起的部分畫上後端。這個小小的細微差異，會為你的整幅畫帶來非常大的視覺效果。

10. 這一步很重要，因為這個步驟會創造出毯子兩端螺旋形狀的厚度。從你的六個引導點出發，畫出朝後方，也就是畫面中東北方延伸的線條。為你超酷又瘋狂的木乃伊男孩畫上頭部、呈錐形的身體，以及手臂。

11. 運用比例概念畫出手臂的粗度，手臂越延伸向外，就畫得越粗，創造出遠和近的視覺錯覺。在木乃伊的身上畫上彎曲的輪廓線，好創造出身體的形狀和體積。畫上眼睛，還有一張大大的、正在叫喊的嘴巴。開始畫你的第一層陰影，將兩端螺旋形狀裡的縫隙和角落都塗黑，越往毯子平坦的部分延伸，影子就畫得越淡。

12. 最後一步了！砰！你又再次完成了！另一幅超棒的成功畫作！就像我們魔毯上的木乃伊會呼喊的：「呀呼！」在手臂尾端畫上前縮透視圓形。在頭部和手臂加上更多彎曲的輪廓線。注意到這些輪廓線的方向不同，創造出往不同方位延伸的視覺錯覺了嗎？利用厚度規則（thickness rule）畫出嘴巴的厚度：如果開口位於右邊，那麼厚度線就要畫在右邊；如果開口位於左邊，厚度線就要畫在左邊。在這一課中，開口是畫在臉的右邊，所以厚度線就畫在嘴巴右側。這是個值得遵守的超酷規則，對吧？畫出重疊的舌頭，將嘴巴內部塗黑。享受一下，畫上更多層陰影，沿著彎曲的表面由深畫到淺。為迅速飛升的飛翔木乃伊加上身後拖曳的動作線條，還有各種尺寸的小小噴射雲。當你要畫地面上朝西北方延伸的投射影子時，利用往東北方傾斜的短線條描繪。還有最後一個細節：加上被風吹亂的狂野頭髮！等等，再多畫最後一個細節：加上大喊的一句「呀呼」！

太傑出了，做得好！現在抓起一條海灘巾，將它攤開在地板上。拾起你的畫作，跳到你的毛巾上，大聲叫喊好讓所有人都聽到：「呀呼！我是個騎著魔法毛巾飛翔的漫畫家！看看我這幅令人驚嘆的〈飛翔的木乃伊〉，又驚又喜地倒抽一口氣吧！」

氣球屋

（這一堂課也可以取名為〈漂浮〉或〈唉呀！〉。）

作為本書的最後一堂課，我想這一課會是場完美的歡送。這一幅〈氣球屋〉象徵你的繪畫學習一直提升、提升、提升，到了最頂尖的領域！

這堂課是受到我之前美國公共電視台的觀眾、同時也是我的學生所啟發，他們長大後成為了迪士尼／皮克斯動畫電影《天外奇蹟》工作團隊的一員。我已經有許多觀眾、粉絲、學生追隨他們對於繪畫和動畫的熱情，在皮克斯、迪士尼、夢工廠、漫威、樂高，以及其他更多的工作室中工作。我深深地記得曾在北加州夢工廠工作室和一位極具天賦的觀眾雷克斯・格雷格南（Rex Grignon）會面。雷克斯是皮克斯動畫《玩具總動員》的動畫師，也是夢工廠動畫《小蟻雄兵》、《史瑞克》、《馬達加斯加》及《功夫熊貓》的角色動畫主要負責人。能親自見到他本人，又能參觀這一流的動畫工作室，真的很令人興奮！而我想向你這位忠實讀者所強調的重要的事，就是許多我之前的觀眾、學生，還有——沒錯！——我的讀者，都繼續發展、追逐他們的夢想，成為了專業的藝術家！你也可以！這段過程會需要很多的練習、很多的努力，還有很多的決心，但是你能夠而且也會成功的！為什麼？因為你和我一起學習了如何畫三維繪畫！呀呼！

1. 讓我們來畫出氣球屋的位置，它被氣球拉上天空，在風中有點傾斜地飄起來。畫出三條朝右邊傾斜的平行線。平行是個很棒的詞彙，值得學習，尤其是在學繪畫的時候，它指的是線條朝同一個方向傾斜。我們來創造一個例子。將你的鉛筆放在這本書的跨頁處。你的鉛筆現在和這本書的書背平行了，它和這本書呈同樣的傾斜角度。抬頭看看離你最近的窗戶，窗戶的兩條垂直邊緣線與彼此平行。

現在，去冰箱拿出兩個冰淇淋三明治。當你的父母親相當大聲地問你到底在做些什麼時，簡單地向他們解釋，你正在馬克先生充滿智慧的引導下，執行一項重要的視

覺藝術實驗就好！現在，拿好這兩個冰淇淋三明治，好讓它們並列在一起，所有的邊緣線也是直立的。這兩個冰淇淋三明治此刻彼此平行了。無論你將它們往哪個方向傾斜，只要牢牢地並列，它們就會繼續保持平行。在你畫這三條線時，務必要將中間那條線畫得比另外兩條線更長一點，位置也更低一點。現在休息一下，享受一下快融化的冰淇淋三明治吧，也將其中一個拿給你的妹妹或弟弟。你問為什麼？因為你是個有著親切寬闊心胸，超酷、有創意又天賦異稟的天才藝術家！

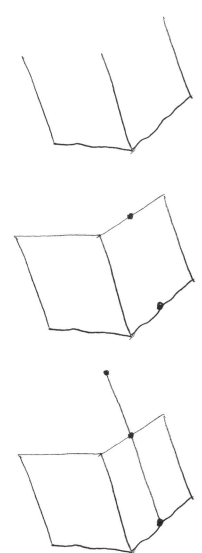

2. 畫上漂浮房屋的底部，一條線條稍微朝左傾斜，另一條稍微朝右，這兩條線都有點呈波浪狀。這些角度會幫助我們創造出房屋一角比較近的視覺錯覺，因為它的位置比較低，這運用到文藝復興十二詞中配置的概念：近的事物要畫得比較低。而我們之所以要將線條畫得稍微呈波浪形，是為了要讓房屋看起來像是剛從草地上被拉起來，底部因為留有漸漸掉落的塵土和青草，因此顯得不太平整。

3. 參考你剛才畫上的底部線條的角度，畫出房屋牆面的頂端。在右側牆面的頂端和底端線條中間，各畫上一個引導點。

4. 畫上一條穿過引導點的垂直線，好判斷屋頂的位置。

5. 畫出傾斜屋頂的正面。

6. 畫出屋頂上緣，這條線要比位於它下方的引導線稍微更傾斜一點。屋頂上緣線條與引導線互呈錐形的效果，會幫助你創造出近處屋頂比較大、比較近，而屋頂遠處那角比較小、比較遠的視覺錯覺。這裡再次運用到了文藝復興十二詞中的比例概念。

7. 是時候來畫些輕聲線條了！我知道你已經在想念使用這些線條的時刻了。畫上輕聲線條，好判斷每片屋瓦的傾斜角度。畫上門和窗戶，它們的線條要和你已經畫好的邊緣線相互平行。在你透過這些繪畫課不斷進步的時候，你會越來越注意到，自己有多常參考先前已經畫好的線條，以正確地畫出新線條的傾斜角度。

8. 來點樂子，畫上一些屋瓦吧。不用擔心要畫得超準確或超精準，只要好好享受其中，想像自己畫上一整排壓縮的字母「W」就好了。畫出窗戶的厚度。在畫窗戶厚度的時候，我總是會參考我的**厚度規則**：如果窗戶在右側，厚度線就畫在右側；如果窗戶在左側，厚度線就畫在左側。很妙的小規則，對吧？擦除房屋右側牆面上的輕聲線條。以稍微朝右下傾斜的線條畫出鳥兒的棲木，傾斜的方向和屋瓦引導線的方向一致。現在在該來畫上房屋上方首先出現的三個大氣球了！用上輕聲線條！

9. 再畫上幾個輕聲線條的氣球。我知道它看起來一團亂，令人困惑，但這是個很棒的機會，可以讓你學習**形狀**（shaping）和**定位**（positioning），將這些輕聲線條氣球畫得越亂越散漫越好！畫好屋頂上的所有屋瓦。有注意到我已經畫好另一側從牆面後方突出來的屋瓦了嗎？我在這裡用到了文藝復興十二詞中的「比例」和**重疊**，讓這些後方的屋瓦看起來比較遠。加上門把這個細節，還有一個從窗戶往外看出去的逗趣小人物，也許這個小人物正在想：「唉呀……」

10. 再畫上幾個高處的輕聲氣球線條。擦除較低幾排氣球之間彼此重疊的輕聲線條。開始畫出那隻酷鳥兒的形狀。在房屋頂端畫上兩個可以繫上氣球拉線的圓環。這絕對是蘇斯博士的畫風為我的畫作帶來的影響！在我的成長過程中，我影印並臨摹了好多本蘇斯博士的著作！我對於他傑出、異想天開的精彩三維繪畫愛不釋手！直到現在，我還是會翻閱自己收藏在書架上的蘇斯博士著作，以尋找靈感。

11. 是時候畫上你的第一層陰影了——不要畫得太深，這只是第一層相對淡的色調或明度，覆蓋住房屋一側，以及每個氣球上背對光源的表面。畫上氣球打結端這個有趣的小細節。為小鳥添上更多細節，也在鳥兒棲息的樹枝底下畫上投射影子。在鳥兒棲木一端畫上一個前縮透視的圓形。為後方傾斜屋頂的屋瓦內側添上淡淡一層陰影。

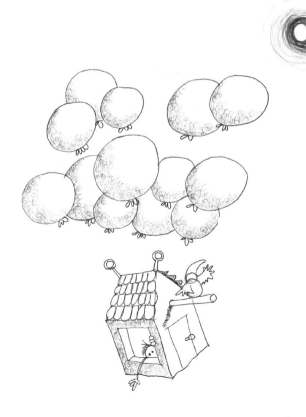

12. 最後一步了！耶！飛起來、飛起來，然後飛得遠遠的！我們開始吧！擦除多餘的輕聲線條。將窗戶內部塗黑，注意一下這一步讓窗戶裡的小人物看起來多麼驚人，簡直像是真的從窗戶探出頭來看著你了！在每個氣球、每片屋瓦重疊的地方，以及門的左側邊緣線，畫上角落與縫隙深深的陰影。在鳥的左側和雙翅下方畫上影子。注意看牠後方翅膀上的小小陰影，真的讓牠的輪廓更加清楚鮮明了。很酷，對吧？享受一下，畫上綁在屋頂圓環上的氣球拉線！讓一些氣球在前面，另一些氣球在後面。喔喔糟糕！我太忘我了，畫出了一條另一端什麼也沒繫上的拉線！你能找到它嗎？畫出你的超酷可愛小屋逐漸上升到雲朵間的動作線條，還有一些掉落的塵土和碎片！

這是很難的一課，但你完成它了！做得好！站起來，伸展一下，將你的畫作高舉在頭上，在你家、教室和辦公室裡一邊跳來跳去一邊大叫：「注意！快來看看！我有十三個巨大的氣球要帶我高高地、高高地、高高地飛起來，然後飛走！看看我壯麗的畫作，它會讓你打起精神來！呀呼！」

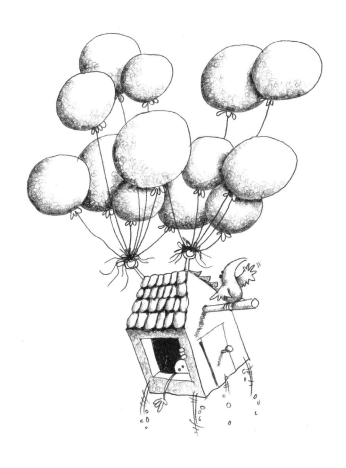

加入我們的超酷創意社群吧！

　　既然你這麼、這麼、這麼愛這本書裡的繪畫課，花一點點時間來加入我驚人的才華洋溢傑出創意社群吧，就在：Draw3D.com。這是我很棒又很精彩的學習網站，裡面有著過去十五年來記錄下來的上百堂現場繪畫課。我已經將這些課程整理好，分成三個類型：初學者「小小棉花糖」類型、中級程度類型，以及進階程度類型。我的用意是要讓每個程度的學生，無論何時都能夠接觸到這上百堂課程。這是一個很棒的訂閱制網站，我們已經有了來自全世界超過兩萬組的家庭訂閱、參與。如果你有興趣，想獲得《一枝鉛筆就能畫3》讀者特別優惠，請寄電子郵件給我，我的信箱是：

　　Mark@MarkKistler.com

● 馬克‧奇斯勒藝術學院

　　如果你有興趣參與我的每日 Zoom 線上直播課程，寄封電子郵件告訴我：Mark@MarkKistler.com。我會很高興地將免費的五天 Zoom 線上直播課程進入代碼寄給你和你的家人、朋友。加入我們吧，我們的課程充滿了具創造力的趣味性！

● YouTube 頻道：馬克・奇斯勒

　　務必要按讚、訂閱、追蹤我的頻道。開啟小鈴鐺，這樣當我進行線上直播時，你就會收到通知。幫幫我達到十萬人訂閱的目標吧！我的兒子馬里奧一直問我，為什麼我的 YouTube 頻道訂閱人次，不像他最喜歡的吸塵器修理師傅的頻道一樣有那麼多人。幫我這個忙，讓我在我兒子眼中看起來很酷吧！當你造訪我的 YouTube 頻道時，一定要按下「播放清單」，瀏覽我分門別類的課程。你絕對會想要挑戰一下「三十天內學會畫畫！」，也一定會想要看看令人驚豔的「怎麼畫：NASA 阿提米絲登月計畫」。後者是我和 NASA 阿提米絲登月計畫團隊之間的合作，一共九集，每集一小時，以 NASA 阿提米絲登月計畫裡的不同設備零件為主題，分別邀請到 NASA 藝術家、工程師、科學家和太空人來到 Zoom 進行線上直播繪畫課程。瞧瞧每一集的封面圖片吧！

● 臉書

　　務必要追蹤、按讚，還要在我的粉絲頁上留下你的評論。隨時注意我在臉書上同步進行直播繪畫課的通知：

https://www.facebook.com/artistmarkkistler

本書的文藝復興十二詞

FORESHORTENING

前縮透視：扭曲物體，以創造出物體的一部分比其他部分更近的錯覺。

PLACEMENT

配置：將物體放置在圖畫水平面上較低的位置，讓它顯得更靠近你眼前。

比例：將其中一個物體畫得稍大或稍小一點，讓它顯得較靠近或遠離你眼前。

OVERLAPPING

重疊：將一個物體畫在另一個物體後方，創造出遠近的錯覺。

SHADING

明暗：將物體背對光源的部分畫深，以創造出深度的空間感。

陰影：將物體旁邊背對光源的地面畫深，以創造出深度空間感。

CONTOUR

輪廓線：畫出包裹圓形物體形狀的曲線，給予它體積與深度。

HORIZON

視平線：畫一條水平的參考線，以創造出圖畫中的背景。

讓我們每天把文藝復興十二詞應用在繪畫中練習吧！

DENSITY

密度：用較少、較淺的線條，創造出物體處於較遠處的感覺。

BONUS

額外的創意：為你的繪畫中加入許許多多酷點子和獨特創意，讓它看起來獨一無二！

不斷的練習：每天至少畫一幅三維繪畫！你只要在一天裡畫上十九小時就可以了！

態度：鼓勵自己：「我做得到！」這對於學習任何技能都非常重要，尤其是在創作三維繪畫的時候！

你可以在這頁盡情揮灑創意！

讓公車載走壓力！

一枝鉛筆就能畫 3 【卡通動畫奇想篇】
從 0 開始，12 條守則，激發創意的 30 分鐘魔幻時刻！
Half Hour of Pencil Power: Fast and Fun Drawing Lessons for the Whole Family!

作　　　　者	馬克・奇斯勒 Mark Kistler
譯　　　　者	高慧倩
社　　　　長	陳蕙慧
總　編　輯	戴偉傑
主　　　　編	李佩璇
責 任 編 輯	涂東寧
特 約 編 輯	高慧倩
行 銷 企 劃	陳雅雯
封 面 設 計	萬亞雰
內 頁 排 版	簡至成
出　　　　版	木馬文化事業股份有限公司
發　　　　行	遠足文化事業股份有限公司（讀書共和國出版集團）
地　　　　址	231 新北市新店區民權路 108-4 號 8 樓
電　　　　話	(02)2218-1417
傳　　　　真	(02)2218-0727
E　m　a　i　l	service@bookrep.com.tw
郵 撥 帳 號	19588272 木馬文化事業股份有限公司
客 服 專 線	0800-221-029
法 律 顧 問	華洋法律事務所　蘇文生律師
印　　　　刷	呈靖彩藝有限公司
初　　　　版	2023 年 7 月
定　　　　價	380 元

ISBN 9786263144361

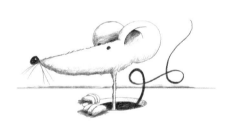

特別聲明：有關本書中的言論內容，不代表本公司/出版集團之立場與意見，文責由作者自行承擔

國家圖書館出版品預行編目 (CIP) 資料

一枝鉛筆就能畫. 3, 卡通動畫奇想篇：從 0 開始,12 條守則, 從 0 開始，12 條守則，激發創意的 30 分鐘魔幻時刻！/ 馬克. 奇斯勒 (Mark Kistler) 作; 高慧倩譯. -- 初版. -- 新北市：木馬文化事業股份有限公司出版：遠足文化事業股份有限公司發行, 2023.06
192 面；18.5×23 公分
譯　自：Half Hour Of Pencil Power : Fast and Fun Drawing Lessons for the Whole Family!
ISBN 978-626-314-436-1(平裝)

1.CST: 鉛筆畫 2.CST: 繪畫技法

948.2　　　　　　　　　　　　　　　　　　112005944